LA
PEINTURE CHINOISE
AU MUSÉE GUIMET

PAR

TCHANG YI-TCHOU et J. HACKIN

LA PEINTURE CHINOISE
AU MUSÉE GUIMET

ANNALES DU MUSÉE GUIMET

BIBLIOTHÈQUE D'ART

TOME QUATRIÈME

LA PEINTURE CHINOISE
AU MUSÉE GUIMET

PAR

TCHANG YI-TCHOU et J. HACKIN

PARIS
LIBRAIRIE PAUL GEUTHNER
68, RUE MAZARINE, 68

—

1910

PRÉFACE

Il ne faudrait pas avoir la prétention de donner une idée de ce qui a été la peinture chinoise en présentant au public européen une réunion des meilleures œuvres qu'on puisse trouver.

Les grandes compositions des belles époques de l'art ont décoré des temples, des palais et à mesure que l'histoire de la Chine suivait le cours des âges, les guerres, les révolutions, les émeutes, les invasions ont amené la destruction des plus beaux spécimens de l'art. Même les collections particulières des empereurs et des artistes ont été le plus souvent brûlées, perdues, détruites. Il est pour ainsi dire impossible de trouver des morceaux antérieurs au X° siècle.

Une autre difficulté se présente : c'est que les peintres ont fait des répliques de leurs compositions, leurs élèves en ont fait des copies et même ceux qui sont venus beaucoup après ont montré qu'ils avaient une terrible facilité d'imitation. Aussi les experts chinois sont souvent indécis et à plus forte raison les collectionneurs de l'Europe doivent être timides et perplexes.

Il est donc assez audacieux de ma part de présenter une exposition d'œuvres chinoises et je n'en aurais pas eu l'idée si je n'avais reçu de S. M. l'Impératrice Tseu-Hi quatre peintures remarquables et même célèbres. J'ai considéré comme un devoir de les montrer en les entourant d'autres œuvres qui puissent donner un ensemble chronologique.

En Chine, la peinture est une fonction de la poésie. Ce sont les lettrés qui deviennent peintres et tous les peintres sont lettrés. Les rares artistes qui n'étaient pas littérateurs ont été considérés comme des intrus. Les poètes décrivent, cherchent à rendre la beauté d'une femme, la splendeur d'un paysage; quand la phrase est

impuissante, le dessin intervient, ce qui est d'autant plus facile que le même outil trempé d'encre peut écrire ou peindre. La main agile de l'écrivain fait danser sur le papier la pointe noire et flexible; le caractère surgit avec sa physionomie, son attitude, son mouvement, sa vie; il a une âme. Le monosyllabe compliqué, élégant, à la fois phonétique et idéographique représente une pensée; il est aussi une image. De la lettre au croquis il n'y a qu'un geste, et le croquis fixé sur la soie ou le papier devient un tableau avec son ordonnance, sa composition, son sentiment.

Ainsi comprise la peinture est le fruit d'une inspiration réelle; l'émotion éprouvée par l'artiste est, même après des siècles, forcément ressentie par le spectateur; j'allais dire : le lecteur.

Si parfois la surexcitation nécessaire manquait au peintre, il faisait comme certains poètes, li-tai-pé par exemple qui, volontiers se grisait. Le nombre est grand des artistes chinois qui trouvaient leur génie au fond d'une tasse de vin. Mais cette particularité nous montre bien que la création d'une peinture demandait de la verve, de l'enthousiasme, même factice.

Les bibliothèques de la Chine ont conservé de nombreux ouvrages sur l'histoire de la peinture. On y trouve de longues nomenclatures où s'allongent par milliers des listes d'auteurs dont on ne connaît plus les œuvres. Les anecdotes qu'on raconte sur leurs talents ont été rédigées par des compilateurs qui n'étaient point des connaisseurs; pour eux, l'idéal c'est le trompe l'œil. Ils citent un tigre qui effraye des bestiaux, une mouche qu'on croit prendre avec la main, etc... Les ouvrages que nous possédons encore nous montrent mieux que cela.

L'artiste chinois est, avant tout, un impressionniste. Ce qu'il demande aux personnages, c'est le mouvement; aux paysages, c'est l'espace.

Si, dans une composition, des gens sont au repos; dans l'ampleur des vêtements, des plis significatifs indiqueront que ces gens viennent d'agir, ont marché, se sont retournés; au besoin un coup de vent fera flotter les étoffes. On raconte que, voulant faire un portrait, un peintre fit danser son modèle au lieu de le faire poser. Avant tout l'action.

On connaît la légende de l'homme qui avait perdu son ombre. Tous les personnages des peintres chinois sont dans ce cas. Cela vient sans doute qu'habitués à la netteté de dessin de la lettre, du caractère, ils n'ont pas senti le besoin d'ombrer l'hiéroglyphe qui représentait un être humain; et puis, dans une campagne, dans un jardin, une ombre fait tache.

Pour les vues de montagnes, les Chinois, les premiers, n'ont dessiné que la silhouette des sommets, la vapeur des vallées estompe, supprime les bases, et ce vide donne la grandeur; ce néant c'est de l'air qui éloigne les collines. Et si, au premier plan, un vieux pin dessine sa ramure noire, la plaine fuit, paraît immense. Par ce procédé du vide, les précipices donnent le vertige, les vieux philosophes, dans un pays de rêve, campés sur un angle de rocher, semblent gravir les cieux.

Quelques mots sur notre exposition.

Lorsque le prince Taï-Tseh, cousin de l'empereur de la Chine, visita le musée, il remarqua deux sceaux, en jade que j'avais achetés après la dernière guerre et qu'il reconnut pour avoir appartenu à l'impératrice douairière Tseu-Hi. Tous deux avaient été faits pour l'empereur Kien-Long, l'un quand il eut soixante-dix ans, l'autre pour célébrer ses quatre-vingts ans. Le prince me demanda de les remettre à l'Impératrice. Comme ils faisaient partie de ma collection personnelle, il ne pouvait être question d'achat, mais je me fis un devoir d'aller les porter le lendemain à l'hôtel où logeait le prince.

La réception qui me fut faite me montra l'importance que l'on attachait à la restitution de ces objets historiques et quelques mois plus tard, Sa Majesté daigna m'envoyer quatre peintures datées des Song et des Youen.

J'en ai déjà parlé et le catalogue les décrit avec soin.

Tong-K'i-tch'ang était un critique d'art et un amateur éclairé. Il vivait à la fin des Ming. Ne pouvant se faire un musée des œuvres monumentales qui ornaient les palais, il collectionna des pages choisies des plus célèbres peintres depuis l'époque des Tang et en fit un album. A sa mort l'album fut égaré, puis retrouvé plus tard par un de ses admirateurs. Nous avons mis ces petits chefs-d'œuvre à leurs places chronologiques.

J'ai déjà publié une longue peinture bouddhique signée par le célèbre peintre Li-Long-Mien. On a souvent cité la belle composition qu'il fit pour un temple et qui représentait les seize Lo-han. L'original, détruit depuis longtemps, a été souvent reproduit même au Japon où j'en ai trouvé dans une chapelle du temple de Shiba, un bel exemplaire qui orne notre salle japonaise.

Nous montrons de ce peintre, une série d'études qui donnent sur les barbares connus des Chinois, de bien curieux renseignements.

On trouvera aussi de beaux albums qui ont appartenu à l'empereur Kan-hi et à l'empereur Kien-Long. Ce dernier aimait beaucoup les fleurs et l'on pourra admirer, outre celles qui ont été peintes pour lui, d'autres, de la même époque, qui sont tout à fait remarquables.

Le célèbre voyageur Klaproth rapporta de la Chine quelques dessins qui ont été donnés au musée par M. Rubens-Duval. (On remarquera une série d'acrobates d'une verve étonnante et où l'influence des peintres français du XVIII^e siècle est manifeste quoique le coup de pinceau soit nettement chinois.

Il me semble inutile d'insister davantage sur les séries qui présentent de l'intérêt. Les amateurs qui visiteront l'exposition sauront bien découvrir les pièces vraiment artistiques.

E. GUIMET.

CARACTÈRES GÉNÉRAUX
DE LA
PEINTURE CHINOISE

L'écriture et la peinture ont en Chine des origines communes. Les caractères primitifs tendaient à la figuration aussi exacte que possible des choses ; cette représentation désignée sous le nom technique de « wen », ou portrait de l'objet, n'exigeait à vrai dire qu'un effort purement graphique. L'utilitarisme du but proposé excluait toute tentative d'interprétation personnelle, ce but fut atteint par une simplification progressive des caractères, par une codification unitaire qui en assura la compréhension. L'élément phonétique n'intervint que beaucoup plus tard ; ce nouveau système devait détacher la peinture de la langue écrite et la rendre à son rôle primitif, en lui assurant cependant une plus large indépendance, en la dégageant progressivement des conventions hiératiques. C'est à compter de cette époque c'est-à-dire vers les Ts'in et les Han que la peinture peut être considérée comme un art[1] ; son caractère traditionnel, résultat d'une longue élaboration, est toujours apparent.

Il nous suffira de signaler les particularités techniques qui sont la conséquence naturelle de ces antécédents historiques. Le Dr Anderson les a très heureusement résumées dans son catalogue des peintures chinoises et japonaises du British museum (p. 491) ; nous nous contenterons donc de reproduire ce passage[2].

1. — Le dessin est calligraphique. La beauté du contour et la fermeté de la touche ont plus d'importance que

1. Cette affirmation se trouve dans le P'ei wen tchai chou houa p'ou, rédigé par un corps de savants sous le règne de l'empereur K'ang-hi (1655-1723) (préface).
2. Cité par Busheel, l'Art chinois, traduction d'Ardenne de Tizac, p. 303.

— 1 —

l'observation scientifique de la forme. Ce dernier élément fait plus souvent défaut dans les œuvres de la période intermédiaire que dans les peintures primitives ; l'agrément du trait et l'exactitude de la forme sont également absents des œuvres d'aujourd'hui. Les fautes de dessin sont, en général, surtout visibles dans l'exécution des visages féminins, des profils en particuliers ; elles apparaissent moins chez les oiseaux, et autres animaux dont les formes anatomiques sont plus simples. D'ordinaire, les proportions du corps humain comme celles des animaux sont exactes et indiquent les mouvements avec vigueur et vérité. Un art d'un réalisme exceptionnel se fait même quelquefois sentir dans les portraits, et l'on peut citer plusieurs œuvres comme exemples d'une grande vérité académique et d'une grande puissance.

2. — La perspective est isométrique. Quelques œuvres de l'école proprement chinoise et quelques tableaux bouddhistes permettent de constater une perspective rudimentaire ; certaines lignes parallèles dans la nature convergent vers un point de fuite ; mais le point est mal placé, et à d'autres égards le rendu de la distance prouve un manque d'observation intelligente.

3. — Le clair-obscur est tantôt indiqué par des ombres d'un caractère spécial, qui servent à faire ressortir les parties voisines, mais ne démontrent aucune observation de la réalité. Les ombres projetées sont toujours omises. On néglige toujours également les images réfléchies, qu'il s'agisse de formes ou de couleurs, à moins que la répétition de l'image sur la surface d'un miroir ou d'un lac ne soit imposée par la légende qu'illustre l'artiste.

4. — La couleur est le plus souvent harmonieuse, mais parfois arbitraire. L'artiste use tantôt de teintes plates, tantôt de délicates gradations qui compensent jusqu'à un certain point l'absence de clair-obscur.

5. — La composition est heureuse. Le sentiment du pittoresque se manifeste de façon remarquable dans le paysage.

6. — Le sens de l'humour est moins accusé que dans les tableaux japonais, mais les autres qualités d'esprit de l'artiste y sont nettement marquées. La faculté d'imagination des artistes populaires japonais des siècles derniers paraît plus grande que celles de leurs frères chinois, en particulier dans les applications de la peinture à la gravure sur bois, à la décoration de la faïence et de la laque, de la broderie, etc.

Mais les Japonais reconnaissent la dette qu'ils ont contractée envers la Chine. « Notre peinture, dit un écrivain du XVIIIe siècle, est la fleur, celle des Chinois, le fruit en sa maturité. » Pourtant, les Européens qui comparent les œuvres des écoles naturalistes et populaires du Japon à l'art contemporain de l'Empire du Milieu peuvent ne pas être portés à partager cette opinion d'une trop grande modestie ; c'est que la peinture chinoise se laissait aller à dégé-

1. ANDERSON, *British museum Catalogue*, p. 491, cité par Bushell, l'Art chinois, traduction d'Ardenne de Tizac, p. 301.

néter, au moment où les Japonais se créaient une personnalité qui a complètement modifié la position relative des deux nations.

Les artistes chinois représentent assez fréquemment les phases successives d'une même action sur une seule toile, c'est un procédé commun à tous les primitifs, que ce soient les peintres du moyen âge ou les illustrateurs indiens des monuments bouddhiques[1].

1. Voir A. Foucher, Les représentations des « Jatakas » sur les Bas-reliefs de Barhut, Annales du Musée Guimet, *Bibliothèque de vulgarisation*, t. XXX.

PREMIÈRE PÉRIODE

DE 2600 AV. J. C. A 200 AP. J. C.

Les historiens chinois attribuent l'invention de l'écriture à Ts'ang Kie et celle de la peinture à Chi-houang, ministre du légendaire Empereur-Jaune. « Il est probable comme le remarque M. Paléologue que Che-houang n'était pas un dessinateur, mais plutôt un calligraphe, et que l'élégance des caractères graphiques qu'il savait tracer le fit considérer comme un artiste[1]. »

Le Tcheou li ou Rituel de la dynastie des Tcheou (vers le XIIe s. av. J.-C.) mentionne les vêtements d'apparat et la plupart des objets employés dans différentes cérémonies en faisant remarquer qu'ils étaient couverts d'ornements peints, tissés ou brodés.

Les annales chinoises parlent également du grand usage que l'on faisait à cette époque de la peinture murale pour représenter les empereurs ou les grands dignitaires.

On peignait également toutes sortes d'animaux : tigres, dragons, phénix. Le développement de l'art pictural ne fit que s'accroître sous les dynasties des Han. Mao Yen-cheou avait été chargé par l'empereur Yuan, 48-32 av. J.-C., d'exécuter avec cinq de ses collègues les portraits de ses innombrables concubines ; les peintres désireux d'augmenter la somme de leurs bénéfices se chargeaient, moyennant une redevance, de corriger sur la peinture le physique parfois peu agréable de certaines coquettes, un enlaidissement fâcheux étant réservé aux récalcitrantes. Tchao Kiun qui s'y était refusée ne vit jamais l'empereur, qui, la jugeant d'après son portrait l'offrit comme épouse au chef des turcs Hiong-nou. Il s'aperçut de sa méprise lorsque Tchao Kiun vint prendre congé de lui, mais trop tard. Dans son ressentiment il se vengea sur Mao Yen-cheou et ses peu scrupuleux confrères qui furent impitoyablement exécutés[3].

1. Paléologue, l'*Art chinois*, p. 252.
2. Traduction française de Biot.
3. M. Hirth dans sa brochure : *Die Malerei in China, Enstehung und Ursprungs legenden*, donne les noms des peintres coupables, p. 20, ce sont (transcription allemande) Tschōn Tschang, Liu Pai, Kun Kuan, Yang Wang, Fan-Yü.

Ts'ai Yong (133-192 ap. J.-C.), savant, homme d'État, calligraphe, poète et musicien attaché au service de l'empereur Ling Ti; peignit Confucius et ses soixante-douze disciples ; son recueil de croquis « Le livre des femmes vertueuses » (Lie nin tchouan) était justement réputé. Sa position officielle lui permit d'exécuter les portraits des grands dignitaires ; il y ajoutait presque toujours des vers de sa composition. Deux de ces peintures étaient paraît-il très estimées ; l'une intitulée « Enseignement, » l'autre « Dames distinguées. »

Tchao K'i mourut en 201 ap. J.-C. ayant atteint ou peut-être même dépassé l'âge de quatre-vingt-dix ans. La seule peinture qui lui soit attribuée le représentait recevant quatre héros de l'antiquité[1].

Lieou Pao gouverneur d'une partie de la province actuelle de Sseu-tch'ouan, paysagiste et animalier, vivait au IIe siècle de notre ère. « Ses tableaux de plaines embrasées causaient une impression de chaleur étouffante, tandis que ses champs, balayés par le vent du nord, donnaient le frisson[2]. » Ses études de corbeaux étaient également célèbres.

Tchou-ko Leang (181-234 ap. J.-C.), chef militaire, confectionnait des peintures destinées à récréer les « sauvages du Sud[3] » qu'il sut ainsi gagner à la civilisation chinoise. Paysagiste et portraitiste, il excellait également dans la peinture religieuse ; il reproduisit fréquemment les porteurs de tributs apportant de l'or et des objets précieux à la cour impériale ; il fut élevé au marquisat en 223[4].

Nous devons rappeler avant de clore cette première partie que l'empereur Ming (58-75 ap. J.-C.) envoya en l'an 61 ap. J.-C. une mission dans l'Inde afin d'obtenir des documents concernant le bouddhisme. La mission revint en 67 accompagnée d'un moine indou et ramenant une quantité de peintures. Nous réservons la question des influences bouddhiques dans l'art chinois, car il serait prématuré de l'aborder à cette place.

1. V. Giles An introduction to the *Chinese pictorial art*, p. 8.
2. Cité par Bushell, traduction d'Ardenne de Tizac, p. 311.
3. Birmanie, Tibet, états Chams.
4. Voir sa biographie dans Giles, *A chinese Biographical dictionary*, n° 459.

DEUXIÈME PÉRIODE

LES TROIS ROYAUMES. — LES SIX DYNASTIES

200-618 AP. J.-C.

La dynastie des Wei fondée virtuellement par le célèbre homme d'État Ts'ao Ts'ao[1] (155-220 ap. J.-C.) se maintint au pouvoir durant quarante-cinq ans. Les peintres de cette époque n'ont pas laissé de souvenirs bien saillants. Le professeur Giles en cite quatre dans son excellente introduction à l'Histoire de l'art pictural chinois[2] mais sans donner de détails sur leur œuvre. Il nous suffira de mentionner un petit-fils de Ts'ao Ts'ao le quatrième empereur de cette dynastie qui se distingua surtout dans les portraits et les scènes historiques.

L'un des trois royaumes, celui de Wou ne nous livre qu'un seul nom, mais c'est celui d'un grand artiste : Ts'ao Pou-hing (en japonais Sô-foutsou-Ho) considéré à juste titre comme l'un des maîtres de l'art chinois ; il était originaire de Wou-hing (actuellement Hou-tcheou fou, province de Tchö-kiang) et fut attaché à la cour de Souen K'iuan, fondateur et chef de la principauté de Wou[3]. Ce dernier lui confia un paravent qu'il désirait voir illustrer. Ts'ao le tacha par mégarde mais sut tirer un parti immédiat de cette faute en transformant la tache noire en une mouche que l'empereur voulut chasser. Cette anecdote est d'ailleurs attribuée à plusieurs peintres, c'était un diplôme d'habileté décerné par la critique. Il se distingua dans la peinture de dragons, d'animaux sauvages et dans les scènes à personnages.

T'ang Heou, critique d'art de la dynastie des Yuan, le tient en très haute estime. Il fait remarquer que les vêtements peints par lui semblent sortir de la lessive tant la teinte en est fraîche.

1. Giles, *C. B. D.*, n° 2013.
2. Giles, *I. H. C. P. A.*, p. 13 et 14.
3. Voir Bushell, *A. C.*, traduction d'Anpesyse de Tizac, p. 312.

La collection de l'empereur Houei tsong ne renfermait qu'une seule peinture de Ts'ao : une scène militaire. T'ang Heou en vit une copie datant de la fin des T'ang ou du début des Song (x⁰ siècle) chez un de ses amis[1].

Wei-Hie, pupille et élève de Ts'ao Pou-hing vivait sans doute à la fin du III⁰ siècle. Il est apparemment le premier grand peintre de sujets bouddhiques et taoïstes. Son chef-d'œuvre est un tableau représentant sept Bouddhas. Il traitait le portrait avec une véritable maîtrise et rendait avec précision les moindres détails, ses prédécesseurs se bornaient à tracer les traits principaux négligeant ainsi certaines difficultés spéciales au détriment de la sincérité et du réalisme de l'œuvre. Le *Siuan ho houa p'ou*, le range dans la seconde classe (*Jenwou*), celle des peintres de figures humaines.

Tchang Chou est connu pour une série de fresques exécutées sur les murs de la salle dédiée à Tchou kong à Tch'eng-tou la capitale du moderne Sseu-tch'ouan.

Wang Yi fut professeur de dessin de l'empereur Ming († 325). On cite parmi ses œuvres principales les peintures suivantes : animaux étrangers, combat d'un lion et d'un éléphant, rhinocéros, etc.

Wang Hi-tche (321-379 ap. J.-C.) fut surtout un calligraphe de premier ordre ; il pouvait tracer un caractère d'un seul coup de pinceau. M. Giles le compare à Meissonnier pour le fini et la science du détail. Ses qualités de calligraphe lui avaient sans doute été d'une grande utilité dans la peinture.

Wang Hien-tche[2] (344-388 ap. J.-C.) (en japonais Gishi). Fils du précédent, il suivit les traces de son père et hérita de son talent de peintre et de calligraphe. On remarque parmi ses peintures celle qui est intitulée : « L'esprit du vent, » intéressante par un détail technique, elle était en effet exécutée sur du papier de chanvre blanc. C'est là sans doute la première mention qui soit faite de l'emploi du papier[3].

Nous arrivons ensuite à un peintre dont le nom fait époque dans l'histoire artistique de la Chine : Kou K'ai-tche (autres noms Tch'ang-k'ang et Hou-t'eou)[4]. Il était originaire de Wou-si qui dépend de la préfecture de Tch'ang tcheou dans la province de Kiang-sou[5]. On trouve son nom pour la première fois mentionné en l'an 364 ; il fut tout d'abord nommé secrétaire de Houan Wen, puis après la mort de ce dernier attaché à la personne de Yin Tchong-k'an. Le British museum possède une peinture de Kou K'ai-tche ; elle a été savamment décrite et analysée par M. Binyon[6] ; cette

1. Giles, *l. II. C. P. A.*, p. 15.
2. Le *Siuan ho houa p'ou*, publié en 1120, est le plus important catalogue de peintures qui nous soit parvenu ; peu après sa rédaction, les œuvres d'art qu'il décrivait furent détruites ou dispersées par suite de la prise de K'ai-fong fou par les Tartares, 1125, il donne la liste de 231 peintres et de 6.192 peintures.
 Les artistes sont divisés en dix classes, selon leur spécialité.
3. Giles, *C. B. D.*, n° 2176.
4. Giles, *l. H. C. P. A.*, p. 17.
5. E. Chavannes, *Biographie de Kou K'ai-tche*, *T'oung Pao*, 1904, p. 325.
6. Binyon, *A chinese painting of the fourth century*, *Burlington magazine*, vol. IV, number 10, January, 1904, p. 39-44, 3 pl. hors texte. Dans le *T'oung Pao* de mars 1909, p. 79-86, M. Chavannes a expliqué les scènes représentées sur cette peinture.

expertise nous est d'un très grand secours. Conçue suivant des règles plus accessibles, plus documentaires que les critiques chinoises, elle nous permet de fixer les caractères du talent et de la technique de ce grand artiste. Ce tableau, remarque M. Binyon, « est l'œuvre d'un peintre qui florissait 900 ans avant Giotto. Pourtant rien de primitif en lui; son art dénote une époque de raffinement de pensée et de grâce civilisées. Une telle maîtrise suppose une élaboration séculaire. La phrase dont usait l'artiste pour définir le but de la peinture « noter le vol du cygne sauvage » prouve combien l'art chinois se préoccupait déjà du mouvement et de la vie des animaux et des plantes; il n'est pas étonnant que pour trouver ses sujets particuliers, les peintres d'Extrême-Orient soient parvenus à une si remarquable supériorité sur ceux d'Europe[1]. »

M. Chavannes s'étonne à juste titre de « rencontrer une pareille maîtrise deux siècles seulement après les bas-reliefs de la famille Wou dans le Chan-tong; peut-être faut-il admettre que ces sculptures ne sauraient nous donner une idée exacte du degré de développement auquel était déjà parvenu un art parallèle, la peinture, à la même époque[2]. »

Comme toutes les histoires des peintres célèbres celle de Kou K'ai-tche n'est pas dépourvue du cortège habituel des contes flatteurs. Il restait parfois des années sans donner de prunelles aux personnages qu'il avait peints; à ceux qui lui en demandaient la raison, il répondait simplement, qu'il se gardait bien d'ajouter ce dernier détail, afin d'empêcher les portraits de sortir de la toile.

Nous trouvons dans la notice biographique donnée par M. Chavannes un trait assez original au sujet de son caractère. « Dans la personne de K'ai-tche, il y a la moitié d'un fou et la moitié d'un farceur. En combinant ces deux moitiés, on trouve l'homme lui-même. » Aussi racontait-on communément que Kou K'ai-tche avait trois supériorités : supériorité en talent littéraire, supériorité en peinture, supériorité en folie. Il mourut en fonctions à l'âge de 62 ans. Les écrits qu'il a composés ainsi que son ouvrage intitulé K'i mong ki ont cours dans le monde[3].

Le Siuan ho houa p'ou donne les titres de neuf de ses peintures, qui se trouvaient dans la collection impériale; nous y relevons celle qui a pour titre : Illustrations destinées aux exhortations de l'institutrice du palais, qui n'est autre que l'exemplaire du British museum décrit par M. Binyon. T'ang Heou nous fait remarquer que Wou Tao-tseu (VIIIe siècle) exécuta des copies très fidèles des œuvres de Kou K'ai-tche et qu'un certain nombre de ces reproductions furent faussement attribuées à Kou K'ai-tche lui-même[4].

Taï K'ouei appelé également Ngan-tao mort en 395 exécutait à l'âge de 10 ans, dans un monastère bouddhique,

1. Cité par Bushell, *A. C.*, traduction d'Audenne de Tizac, p. 317.
2. E. Chavannes, *T'oung Pao*, 1904, p. 325.
3. E. Chavannes, *Biographie de Kou K'ai-tche*, *T'oung Pao*, 1904, p. 331.
4. Cité par Giles, *I. H. C. P. A.*, p. 20.
5. V. Giles, *C. B. D.*, n° 1850.

— 8 —

des peintures qui lui firent prédire un avenir des plus brillants. C'était un portraitiste de valeur; ses sujets religieux et ses représentations d'animaux étaient également très estimés. Il appert de la biographie de son fils Tai Yong qu'il fut le premier artiste indigène qui réussit à faire de bonnes statues du Bouddha. Son fils aîné Tai Po semble avoir été plus connu comme peintre que comme sculpteur[1].

Dynastie des Lieou-Song, 420-479 ap. J.-C.

Lou T'an-wei, contemporain de l'empereur Ming (465-473), fut un artiste de talent. Ses coups de pinceau « étaient aussi nettement tracés que s'ils avaient été burinés à l'aide d'une alène. » Le souverain lui-même était l'un de ses plus fervents admirateurs; il fit les portraits des empereurs Hiao wou (454-465) et Kao (479-483). Le Siuan ho houa p'ou le range dans la catégorie des peintres des sujets religieux et énumère dix de ses peintures. On y relève les images du Bouddha, d'Amitâbha (l'un des Dhyâni-Bouddhas), de Mañjuçri (Bodhisattva personnifiant la sagesse), de Mârici (déesse tantrique), divinités empruntées au panthéon du Bouddhisme du grand véhicule et copiées sur des prototypes indous.

T'ang Hcou fait le plus grand éloge de son Mañjuçri dont il vit l'original; il s'étend complaisamment sur tous les détails de l'œuvre et pousse même la probité jusqu'à compter les assistants qui sont au nombre de 80. Il remarque également un prêtre étranger tenant un crâne plein d'eau (ou de sang); c'est là une caractéristique qui témoigne en faveur du caractère tantrique de cette peinture.

Le critique remarque encore la finesse du travail, l'harmonie des couleurs et la ténuité de la touche. C'est, dit-il « une relique précieuse de l'antiquité[2]. »

Lou T'an-wei fut moins heureux dans ses essais de peinture florale et de paysage, il n'y dépassa pas la médiocrité.

Wang Wei écrivit quelques notes sur la peinture; il se voua surtout à l'art religieux; on ne doit pas le confondre avec le Wang Wei de la dynastie des T'ang.

Kou Tsiun-tchě[3] nous est révélé par Sie Ho qui vante surtout son inégalable délicatesse, son coloris très original. Il ne travaillait que durant les jours chauds et lumineux.

1. F. Hirth, *Scraps from a collector's note book*, n° 5, app. I.
2. Cité par Giles, *I. H. C. P. A.*, p. 24.
3. Cité par Giles, *I. H. C. P. A.*, p. 25.

Dynastie des Ts'i du Sud, 479-502 ap. J.-C.

Yin Ts'ien portraitiste habile à saisir la ressemblance.

Mao Houei-yuan élève de Kou K'ai-tche, peintre de chevaux. Son frère Mao Houei-siou fut chargé vers 490 par l'empereur Wou de représenter les campagnes victorieuses de son prédécesseur Wou Ti de la dynastie des Han, contre le Nord, il espérait stimuler par cet exemple rétrospectif le courage de ses généraux avant d'entamer les hostilités contre ces mêmes peuplades.

Sie Ho (en japonais Shakakau) a laissé une excellente réputation de portraitiste; mais il se recommande surtout par ses qualités de critique. Son petit ouvrage sur la « classification des peintres chinois » a servi de base à tous les travaux de ce genre. C'est le premier document systématique ramenant par la comparaison les mérites d'une œuvre à des principes nettement définis.

Il distingue :

1° L'élément spirituel, le mouvement de la vie.
2° Le dessin anatomique par le pinceau.
3° La correction des contours.
4° La couleur correspondant à la nature de l'objet.
5° La division correcte de l'espace.
6° La copie des modèles.

Sie Ho divise les peintres en six classes, chacune d'elles correspond à l'une des divisions ci-dessus mentionnées. La 1ʳᵉ classe ne comptait que cinq noms, on y relève ceux des grands classiques Lou T'an-wei, Ts'ao Pou-hing et Wei Hie.

La seconde classe : trois noms. Kou K'ai-tche apparaît dans la 3ᵉ classe avec huit autres artistes; la 4ᵉ classe, 5 noms; la 5ᵉ, 3 et la 6ᵉ seulement 2. En tout 27[1].

1. Hœrn, S. F. G. N. B., p. 58.

Dynastie des Leang, 479-557 ap. J.-C.

L'un des peintres les plus remarquables de cette dynastie est TCHANG SENG-YEOU, le CHÔ-SÔ-YOU des Japonais, dont on entend parler pour la première fois en 510 ap. J.-C. Il fut patronné par l'empereur Wou très dévoué au bouddhisme[1] qui le chargea de l'exécution d'un grand nombre de tableaux.

Il peignit dans la « salle de l'arbre de Vie » d'un vieux temple de Nankin une figure de Vairocana[2] en compagnie de Confucius et de dix sages de l'école confucianiste. L'empereur étonné, lui demandant pourquoi il avait représenté Confucius et ses sages à l'intérieur d'un temple bouddhiste : « Ils seront utiles plus tard » répliqua l'artiste.

Quatre siècles plus tard, lorsque la dynastie postérieure des Tcheou proscrivit le Bouddhisme et détruisit tous les monastères et toutes les pagodes du royaume, ce temple seul fut épargné à cause de ses fresques confucianistes[3].

Il peignit également des moines bouddhistes ivres, le Bodhisattva Maitreya[4], Vimalakîrti, Dîpankara[5], Wou Ti exterminant un monstre.

Le Siuan ho houa p'ou mentionne seize peintures de Tchang Seng-yeou se trouvant dans la collection impériale.

L'EMPEREUR YUAN de la dynastie des Leang, né en 508, qui régna de 552 à 554[6], peignit lorsqu'il n'était encore que gouverneur de Tsing tcheou les représentants des peuples étrangers envoyés à sa cour impériale pour offrir les tributs.

LIEOU CHA-KOUEI contemporain du précédent, rien ne saurait y être ajouté[7]. »

LI P'ING fonctionnaire et peintre religieux représenta Confucius et ses soixante-douze disciples.

Dynastie des Ts'i du Nord (Pei Ts'i).

YANG TSEU-HOUA, peintre animalier que Yen Li-pen de la dynastie des T'ang couvre d'éloges : « Rien dit-il ne peut être enlevé de son œuvre, rien ne saurait y être ajouté[7]. »

1. Cet empereur accueillit à sa cour de nombreux moines indiens, en particulier le célèbre Bodhidharma qui arriva en 520 ap. J.-C.
2. L'un des cinq Dhyâni-Bouddhas (Bouddhas de méditation).
3. BUSHELL, A. C., traduction d'ANDERSON DE TEXC, p. 322.
4. Le Bouddha futur.
5. Selon les Bouddhistes du Nord le 52ᵐᵉ prédécesseur de Çakya-Mouni.
6. GILES, C. B. D., n° 705.
7. Cité par GILES, I. H. C. P. A., p. 33.

— 11 —

Dynastie des Souei, 581-618 ap. J.-C.

Cette dynastie transféra la capitale à Tch'ang-ngan (actuellement Si-ngan fou); des peintres nombreux et distingués illustrèrent cette époque. Citons parmi les plus célèbres Ts'ao Tchong-ta originaire du pays de Ts'ao (nord-ouest de l'Inde[1]?) Il occupa des postes importants en Chine, où il était très estimé pour ses peintures bouddhiques. On cite parmi ses œuvres profanes : une scène de chasse, des chevaux, etc.

Tch'an Tseu-k'ien venait du Kiang-nan; il s'établit dans la capitale et acquit rapidement une considérable notoriété par ses « épisodes de la vie du temps » ses « cortèges de fonctionnaires » et ses « scènes d'histoire et de légende. » Il esquissait d'abord en poussant le détail jusqu'à la minutie puis appliquait ses couleurs très légèrement et faisait émerger comme d'un brouillard les hommes, les animaux et les dieux, tous pourvus de vie[2]. Certains critiques lui font le grand honneur de le compter parmi les classiques primitifs avec Kou K'ai-tche, Lou T'an-wei et Tchang Seng-yeou.

Tong Po-jen arriva à la cour en même temps que Tch'an Tseu-k'ien; mais venait du Hou-pei, il peignait des scènes de chasse, des épisodes champêtres, des pavillons. Il surpassait Tch'an Tseu-k'ien pour le dessin architectural tandis que ce dernier lui était supérieur pour tout ce qui concernait la reproduction des chevaux et des voitures[3]. La technique de Tong Po-jen était impeccable et le réalisme la note dominante de ses peintures. La même expression peut s'appliquer à l'œuvre de Yang K'i-tan qui est l'auteur d'une Réception du premier de l'an au Palais, d'un voyage impérial à Lo-yang.

Souen Chang-tseu, auteur de peintures religieuses (Vimalakirti) et de tableaux représentant des jeunes filles[4].

Wei tch'e Po-tch'e-na, issu de la maison royale des souverains de Khotan dans le Turkestan oriental; fut un peintre de sujets bouddhiques, sans doute l'un des premiers artistes de talent qui aient importé dans l'art chinois les influences de l'Asie centrale. On cite parmi ses œuvres « Un brahmane, » « Mañjuçri, » « Māra subjugué. » Khotan était à cette époque l'un des centres les plus fameux du bouddhisme, l'art religieux y était tout particulièrement développé. Hiouen-tsang le pèlerin chinois du VII siècle nous dit en parlant de cette région : « Les habitants sont d'un naturel doux et respectueux; ils aiment à étudier les lettres, et se distinguent par leur adresse et leur industrie[5]. » C'est dans ce milieu

1. Hirth, *S. F. C. N. B.*, n° 12, app. I.
2. Voir Giles, *I. H. C. P. A.*, p. 33.
3. A. Hirth, *S. F. C. N. B.*, n° 14, app. I.
4. Cité par Busiell, *A. C.* Trad. d'Ardenne de Tizac, p. 323.
5. Stanislas Julien, *Hiouen-tsang III*, p. 229, cité par Hirth, *Fremde Einflüsse in der chinesischen Kunst*, p. 37, note 2.

favorable que Wei tch'e Po-tcho-na termina son éducation artistique. Car, et c'est un point très important, il n'arriva en Chine que pour exercer son art et non pour y prendre des leçons, ce qui rend tout à fait vraisemblable l'hypothèse d'une influence de ce peintre sur l'art chinois¹.

Kia-fo-r'o (forme indienne Kâbodha) moine hindou; fut reçu à la cour de l'empereur Wei et du fondateur de la dynastie des Soueï qui construisit à son intention le temple de la montagne de Chao-lin-sseu², il joignait à ses talents de peintre religieux une remarquable habileté dans le traitement des personnages et des scènes d'un pays qu'il appelait Fou-lin³.

1. Voir Hirth, *F. E.*, p. 38 et suivantes.
2. Busell, *A. C.*, traduction d'Anoenne de Tyac, p. 324.
3. Il serait impossible d'entrer ici dans le détail des controverses suscitées par cette mystérieuse appellation. La question ne semble pas être tranchée définitivement et nous nous contenterons de signaler les travaux relatifs à cette énigme historique. M. Hirth qui avait d'abord identifié cette contrée avec la Syrie (But-lim-Bethléhem) a ensuite développé et maintenu sa première hypothèse.
 1. Hirth, China and the Roman Orient Researches into theirancient and medieval Relations as represented in old Chinese records.
 F. E., p. 35, note 1.
 F. E., Q. C. M., p. 14, note 2.
 S. F. C. N. B., p. 65.
 The mystery of Fu-lin (*Journal of the American Oriental, Sy*, vol. XXX, 1909).
 Opinion de M. Chavannes, *T'oung-Pao*, 1904, p. 37, note 3.
 Voir aussi Giles, *I. H. C. P. A.*, p. 36.

TROISIÈME PÉRIODE

DYNASTIE DES T'ANG 618-905 AP. J.-C.

La Chine atteignit l'apogée de son essor artistique sous cette dynastie. Deux peintres sollicitent immédiatement notre attention YEN LI-PEN et WOU TAO-TSEU qui jouissent d'une renommée justement acquise. Le premier connu par les Japonais sous le nom de En-riou-tokou peignit les peuples barbares et de nombreux sujets taoïstes parmi lesquels on peut citer. « les esprits incarnés des sept planètes. » « Les immortels cueillant le champignon de longévité ; » il exécuta en outre des sujets historiques, en particulier « Le mariage de la princesse chinoise Wen-tch'eng avec le roi tibétain Sron-bTsan-sGampo[1] (629-650 après J.-C.) en 641.

Il avait été nommé baron de l'empire en 627, et en 638 président de la commission des Travaux Publics, il reçut peu après le titre de duc.

YEN LI-PEN (japonais : En-riou-hon), frère du précédent, peignait également les étrangers qui apportaient les tributs à la cour impériale. On peut mentionner parmi ses œuvres un « prince tuant un tigre d'un coup de flèche. » « Dames du palais jouant aux échecs[2]. » « Prêtres taoïstes ivres. » Ce serait à la requête des moines bouddhistes qu'il aurait exécuté cette dernière peinture. Les prêtres taoïstes avaient eu le mauvais goût d'exposer publiquement le tableau de Tchang Seng-yeou représentant des moines bouddhistes ivres. » C'était pour répondre à ce procédé de concurrence déloyale que la communauté bouddhique avait décidé de se servir des mêmes armes. Cette façon d'encourager l'art pictural par des moyens détournés n'en était pas moins approuvée des artistes qui devaient bénir ces querelles de moines[3].

1. Le roi Sroń-bTsan-sGampo, introduisit le Bouddhisme au Tibet, l'influence de ses deux femmes la princesse chinoise Wen-tch'eng et la princesse népalaise fille du roi du Népal Amçuvarmā contribua à l'affermissement de sa foi. Les deux princesses ont été déifiées et sont considérées comme les incarnations de la déesse Tārā. La princesse chinoise étant la Tārā blanche (tibétain sGrol-dkar) et la princesse népalaise la Tārā verte (sGrol-ljaṅ), n° 22.
2. Cité par M. PELLIOT. (Nouvelles revues d'art et d'archéologie en Chine). *Bulletin de l'École française d'Extrême-Orient*, tome IX, n° 3, p. 576, n° 22.
3. Ilo Tchang-cheou et Fan Tch'ang-cheou ont imité le style et la technique de Tchang Seng-yeou, à tel point qu'un grand nombre de « prêtres ivres » dont ils étaient les auteurs furent attribués faussement à Tchang (Voir HIRTH, S. F. C. N. B. — Voir GILES, *I. H. C. P. A.*, p. 39).

— 14 —

Une des œuvres de Yen Li-pen ayant pour sujet un « empereur instruisant ses enfants » présente un intérêt pour particulier. Elle est d'ailleurs très soigneusement décrite par un amateur anonyme qui avait possédé cette peinture. L'empereur est assis, les bras sur une table, sa divine contenance pleine de dignité et ses yeux d'un éclat pénétrant communiquent une apparence de vie au portrait. Les enfants ont un aspect charmant; les yeux sont fixés sur leurs livres. Un général se tient tout près dans une attitude respectueuse, comme s'il n'eût pas osé bouger; son air martial se manifeste cependant en dépit du masque imposé par le decorum. Un serviteur et deux soldats, chacun dans une attitude appropriée à son caractère, complètent la peinture, qui porte en outre le sceau de la galerie de Siuan ho[1]. » Ces derniers mots impliquent la reconnaissance de l'authenticité de l'œuvre, jusqu'au XIIe siècle.

Le critique ajoute cependant que cette œuvre n'est pas mentionnée dans le Siuan ho p'ou qui donne les titres des quarante-deux peintures de Yen Li-pen et que par conséquent l'authenticité en a été discutée, mais il remarque que lorsqu'elle vint en sa possession « et qu'il l'eût nettoyée proprement et enlevé une sorte de pellicule qui la recouvrait, les couleurs apparurent si brillantes sur la soie éclatante qu'elle lui sembla se placer bien au delà des limites de l'habileté d'un contrefacteur. »[2]

Rapprochons de cette notice de l'amateur anonyme, celle qui figure en regard d'une peinture de la collection de M. Guimet, donnée à M. Guimet par S. M. l'impératrice Tseu Hi (Voir catalogue, n° 23).

« L'empereur Siuan ho[3] a copié la peinture représentant l'empereur Ming-houang de la dynastie des T'ang instruisant son fils. Quoique les couleurs ne soient pas très bien réparties, la scène est représentée avec art, et les personnages qui s'y trouvent ont bien l'aspect des gens de cette époque. La physionomie de l'empereur Ming-houang assis à côté d'une table est grave; son regard est pénétrant et expressif. L'enfant est beau et sérieux. Il a l'air respectueux. Un officier se tient debout et son attitude fait comprendre le respect dû à l'empereur et au prince. La partie inférieure de son visage est grasse; ses traits dénotent la bravoure. Un serviteur et deux hommes d'armes sont également bien représentés. »

Cette notice est à peu de chose près la copie de l'appréciation de l'amateur anonyme. Nous nous trouvons donc en présence d'une peinture inspirée de l'original attribué à Yen Li-pen; ce n'est à vrai dire qu'une copie car l'empereur représenté par Yen Li-pen ne saurait être Ming-houang mentionné dans notre notice qui, né en 685, monta sur le trône en 712; alors que Yen Li-pen avait été nommé baron de l'empire en 638 et ministre de cabinet en 670[4], soit 42 ans avant l'avènement de Ming-houang.

1. Cité par Gires, *I. H. C. P. A.*, p. 39.
2. Gires, *I. H. C. P. A.*, p. 40.
3. Titre de règne de l'empereur Houei tsong (1101-1126). Date de l'adoption de ce titre, 1119.
4. Hirth, *S. F. C. V. B.*, n° 19, app. I.

La simple comparaison de ces dates écarte toute hypothèse de ce genre. Nous nous bornerons donc à constater dans notre peinture une substitution de noms. Yen Li-pen reproduisit les traits d'un ascendant de Ming-houang ; une copie de cette peinture fut exécutée ultérieurement ; l'auteur de la notice remplaça le nom du souverain représenté par Yen Li-pen par celui de Ming-houang, ce qui nous permet de supposer que la copie fut exécutée du vivant de cet empereur, et ce nom fut désormais acquis ; notre notice le répète, tout en rappelant trait pour trait la description du premier tableau de Yen Li-pen (Voir la traduction complète des notices n° 23).

Il serait en tous les cas impossible d'attribuer au simple hasard l'identité presque absolue des deux notices. Nous n'avons il est vrai dans notre peinture qu'un seul enfant ; la notice citée par M. Giles en mentionne plusieurs, mais sans en préciser le nombre, et on serait en droit de se demander si l'on ne doit pas attribuer à l'auteur de la notice une confusion ou un équivoque qui n'a pu être dissipé en raison de la disparition de la peinture.

Wei-tch'e Yi-seng, né à Khotan en 627, fils de Weitch'e Po-tch'i-na et son élève, peignit comme lui les représentants des nations étrangères apportant les tributs à la cour impériale. Il traitait avec une très grande habileté et un sens très exact du coloris les divinités bouddhiques. Son origine, son éducation artistique le rattachaient étroitement aux traditions de l'art de l'Asie centrale. Venu en Chine sur la recommandation du roi de son pays, reçu à la cour, il étonna les critiques par l'originalité de ses procédés ; son style quoique différent des conceptions indigènes eut le don de séduire, et certains critiques ne craignaient pas d'associer son nom à celui de deux peintres nettement traditionnels : Kou K'ai-tche et Lou T'an-wei. Citons d'après le Siuan lo houa p'ou quelques-unes de ses peintures : Maitreya, le trône du Bouddha, portrait de disciples du Bouddha, Avalokiteçvara, l'empereur Ming-houang.

On ne peut en l'absence de tout spécimen de ses œuvres que formuler de timides hypothèses. Ses peintures avaient sans doute une grande affinité avec les fresques et les images que les fouilles entreprises dans les cités ruinées du Turkestan, par MM. Grünwedel, von Lecoq, Pelliot et Stein, ont mises à jour, et s'il nous était permis de préciser encore davantage et de prélever des modèles parmi cette masse énorme de matériaux, nous choisirions de préférence les types où l'influence hellénique est encore visible.

Nous ne saurions quitter ce peintre qui devait porter à l'Orient lointain les rudiments inconscients de l'art occidental sans dire quelques mots des influences que la foi bouddhique concentra dans le pieux élan de son idéal plastique ; nous pourrons bientôt mieux suivre, grâce à la mise en œuvre méthodique de ces fructueuses trouvailles : les migrations successives de l'art hellénique mis au service de la pensée de l'Orient. Le temps de ces premières tentatives scientifiques est à peine le passé : le petit ouvrage de M. Grünwedel[1] en fit la préface ; son auteur

1. *Buddhistische Kunst in Indien* von *Albert Grünwedel*, *Handbücher der Königlichen museen zu Berlin*, 1re édition, Berlin, 1893.

trous révéla un art presque inconnu. Les travaux de M. Foucher ont dévoilé toutes les manifestations indiennes et mêmes extra-indiennes de l'art gréco-bouddhique[1].

Le Bouddhisme chassé de l'Inde vint se réfugier plus au nord dans les plaines ou les hauts plateaux de l'Asie centrale, il avait conservé les éléments de sa technique indo-grecque. Il vécut ainsi en contact incessant avec d'autres influences, d'autres idées, d'autres langues. Les découvertes de MM. Grünwedel, Huth, Klementz, von Lecoq, Pelliot et Stein permettront d'ajouter de nouveaux chapitres à l'histoire dogmatique et iconographique de cette religion.

On avait bien tenté d'émettre certaines hypothèses à ce sujet, mais il n'existait aucun lien absolument direct entre l'art gréco-bouddhique proprement dit, limité au district actuel de Peshawar, et l'art bouddhique en Chine et au Japon. Le D{^r} Anderson avait été beaucoup trop loin en affirmant que la peinture chinoise devait son existence virtuelle à l'inspiration des images et des tableaux bouddhistes importés de l'Inde[2], et M. Binyon triompha très facilement de cet argument en invoquant un exemple irrécusable : celui de Kou K'ai-tche, peintre du IV{^e} siècle, technicien habile, même raffiné; sa critique se termine par ces mots : « Prétendre qu'une race, qui n'a produit aucun art vraiment digne de ce nom, ait pu créer et vivifier l'art d'une race remarquable par la pureté et la puissance de ses sentiments artistiques, semble une opinion non seulement gratuite mais condamnable. L'existence de ces six canons, avec les idées sur l'art qui en découlent, suffirait déjà à rendre improbable une telle supposition, que la connaissance des tableaux de Kou K'ai-tche achève de rendre tout à fait absurde. Les œuvres hindoues, les fresques qui recouvrent les murs des grottes d'Ajanta, par exemple, pour imposantes qu'elles soient, manquent entièrement de ces qualités essentielles, de mouvement, de composition et d'unité synthétiques qui ont toujours distingué les Chinois[3]. » Les critiques de M. Binyon ne paraissent l'avoir entraîné vers des exemples qui ne sauraient consolider sa thèse mais qui semblent plutôt la compromettre. Quel rapport y a-t-il en effet entre l'art purement indien des monuments de Barhut et de Sânchi et les productions de la statuaire gréco-bouddhique du Gandhâra? Rappelons simplement la définition de l'art gréco-bouddhique selon M. Foucher[4], « Pour notre part, nous définirons volontiers cet art comme la combinaison d'une

1. A. FOUCHER, L'art gréco-bouddhique du Gandhâra, Paris, 1905 (*Publ. de l'Ecole franç. d'Extrême-Orient*, vol. V). Etude sur l'Iconographie bouddhique de l'Inde (*Bibliothèque de l'Ecole des Hautes-Etudes*, XIII{^e} volume, 2 fasc. 1900 et 1906).

2. Résumé par BUSHELL, *A. C.*, p. 318.

3. Cité par BUSHELL, *A. C.*, traduction d'ADRIENNE DE TIZAC, p. 318.

4. *Art gréco-bouddhique du Gandhâra*, p. 2, sur l'art de l'Asie centrale voir : Dutreuil de Rhins et Grenard, Mission dans la Haute-Asie (1890-1895). 2{^e} partie, Paris 1898 (les objets découverts par cette mission se trouvent en partie au musée Guimet). D. Klementz et W. Radloff Nachrichten über die von der K. Akademie der Wissenschaften zu St-Petersburg im Jahre 1898 ausgerüstete expedition nach Turfan heft I, St-Petersbourg, 1899. — Grünwedel, Einige praktische Bemerkungen über archeologische Arbeiten in Chinesisch Turkistan, *Bull. de l'ass. intern. pour l'Expl. de l'Asie centrale et de l'Extrême-Orient* N° 2, St-Pétersbourg, oct. 1903, p. 7-15. — Bericht über archeologische Arbeiten in Idikutschari und Umgebung im Winter, 1902-1903. — Abh. der Kgl. Bayerische Ak. d. Wiss., I Kl. XXIV, I Abt. Munich, 1905, p. 175. — Die archeologischen Ergebnisse der dritten Turfan-Expedition (*Zeitschrift für Ethnologie*) Heft, 6, 1904, p. 891. — A. VON LECOQ. Exploration archéologique à Tourfan. *Journal asiatique*, p. 321, sept.-oct. 1909. — A. STEIN. *Ancient Khotan*, in-4, Oxford, Clarendon Press (1907). — P. PELLIOT. Correspondance archéologique dans *Bulletin de l'Ecole d'Extrême-Orient* et *Toung Pao*, depuis 1907.

— 17 —

forme classique et d'un fond bouddhique, l'adaptation de la technique grecque ou, plus exactement hellénistique à des sujets strictement indiens. C'est en ce sens qu'il est permis de parler, si fort que les deux mots jurent entre eux, d'une école gréco-bouddhique. Plus on les examine et plus on se convainc que l'originalité et l'intérêt de ces œuvres singulières consistent justement dans cette intime union du génie antique et de l'âme orientale dans cette sorte de fusion de la légende bouddhique coulée à même les moules importés d'Occident. »

Il suffirait de se reporter aux pages 474 et 475 de l'ouvrage de M. Foucher pour se rendre compte de l'abîme qui sépare ces deux interprétations. M. Foucher le constate d'ailleurs en faisant remarquer qu'il « serait peu de meilleures occasions de saisir le contraste qui existe entre les procédés des écoles indiennes et gréco-bouddhiques. Sur la frise de Mardân (gréco-bouddhique) nous voyons seulement s'aligner l'auteur, les bénéficiaires et les témoins de la donation qu'il s'agit de figurer. Le médaillon de Barhut (indien) (fig. 240) groupe, au contraire, les pittoresques incidents de l'achat : déchargement des chariots d'or, alignement des curieuses monnaies carrées et marquées au poinçon en usage dans l'Inde ancienne, etc.; d'aucun détail il ne nous fait grâce; mais le donateur est absent, et la donation n'est plus symbolisée que par la présence d'une aiguière au beau milieu de la composition. Comme d'habitude, le vieux sculpteur indigène s'est amusé autour de son sujet avec une maladresse qui n'est pas dépourvue de charme, tandis que l'artiste classique traitait directement le sien avec une correction qui n'est pas exemple de froideur. »

C'est donc inutilement que M. Binyon a fait le procès de la vieille école indienne. L'Inde est hors de cause, et ce sont les procédés de l'école du Gandhâra qui passés en Asie centrale ont influencé l'art chinois. Il ne faudrait pas affirmer comme le Dr Anderson qu'on se trouve en présence d'une influence capitale, mais on doit cependant reconnaître qu'il était impossible à des artistes, qui avaient adopté la technique de l'Asie centrale pour la représentation des divinités avec tous les détails nouveaux qu'elle impliquait : science du drapé, détails anatomiques, etc., de l'abandonner lorsqu'ils travaillaient une scène profane. Nous connaissons d'ailleurs très imparfaitement l'art chinois antérieur au v° siècle, et une seule peinture, d'un artiste exceptionnel ne constitue pas un élément suffisant d'appréciation. L'art bouddhique eut donc à notre point de vue une influence partielle et secondaire sur l'art chinois : influence partielle en ce sens que certaines branches de l'art pictural telles que le paysage, la représentation des animaux et des plantes y échappèrent complètement; influence secondaire, parce qu'elle n'affecta ni le caractère ni l'originalité de l'art national[1].

Tchang Hiao-che, chef militaire dont la réputation en tant que peintre est basée sur une seule peinture représentant l'enfer bouddhique et dont Wou Tao-tseu et les peintres ultérieurs s'inspirèrent[2].

1. Les fresques d'Ajunta dont parle ensuite M. Binyon sont très fortement indianisées et ne rappellent que très imparfaitement les prototypes du Gandhâra qui propagèrent dans l'Asie centrale l'influence hellénique.
2. Hiuen, S. F. C. N. B., n° 20, app. 1.

Sie Tsi, réputé calligraphe dans tout l'empire, devint président du ministère des rites, et se suicida en 713, à la suite d'une intrigue politique. C'est le peintre d'un oiseau très populaire en Chine : la grue, l'emblème de la longévité depuis que Wang Tseu-k'iao¹ s'éleva au ciel monté sur cet animal. C'était surtout un peintre d'oiseaux qui savait communiquer à ses sujets le mouvement et l'expression. Ses contemporains le considèrent comme un artiste de tout premier ordre².

Li Sseu-hiun (651-716 ap. J.-C.), arrière-petit-fils du fondateur de la dynastie et général célèbre (nommé maréchal en 713), se distingue surtout dans le paysage où il fait valoir d'excellentes qualités de coloriste. Tong Ki-tch'ang (1555-1636) le considère comme le chef de l'École du Nord par opposition à l'École du Sud dont Wang Wei est le fondateur. Il semble, dit M. Hirth, que la différence entre ces deux écoles réside surtout dans l'emploi des matériaux : l'École du Sud se limitant à l'encre, celle du Nord se faisant remarquer par son coloris³.

Li Tchao-tao, fils du précédent, peignit dans le style de son père. Pour le distinguer de ce dernier on l'appela : le jeune maréchal Li. Il peignit aussi des oiseaux et des animaux⁴.

Sseu-t'ong, président du ministère des rites sous l'impératrice Wou Hou vers 700 ap. J.-C. Ses grues sont devenues proverbiales dans toute la littérature chinoise⁵.

Yang Cheng (aux environs de la période K'ai-yuan 713-741 ap. J.-C.). On cite parmi ses œuvres les portraits des empereurs Hiuan Tsong et Sou Tsong et de Ngan Lou-chan et un paysage « Beau temps après la neige⁶. »

Wou Tao-tseu (Go Dōshi en japonais) est le peintre le plus célèbre de la dynastie des T'ang ; son nom personnel est Tao-hiuan et son appellation Tao-tseu.

Il naquit à Yang-ti, actuellement préfecture secondaire de Yu, dépendant de K'ai-fong fou dans la province de Hon-an, d'une famille très pauvre : il était extrêmement précoce, pendant la période k'ai-yuan (713-741) il servit à la cour de l'empereur Ming-houang, et fit vers 720 le portrait d'un général qui ne posa pas devant lui mais exécuta une danse des épées, ce qui fit dire aux gens que Wou Tao-tseu avait dû être aidé par les dieux⁷. « On raconte que, pendant la période t'ien-pao (742-755), l'empereur songea un jour aux beaux paysages de la rivière Kia-ling, dans le Sseu-tch'ouan et, par une fantaisie de despote, chargea Wou Tao-tseu de se transporter en toute hâte dans ces régions lointaines pour en reproduire les aspects pittoresques. A son retour Wou Tao-tseu déclara qu'il n'avait fait aucune esquisse, mais qu'il portait tous ses souvenirs dans sa tête ; effectivement il peignit en un seul jour un immense tableau repré-

1. Giles, *C. B. D.*, n° 2240.
2. Giles, *I. H. C. P. A.*, p. 41.
3. Hirth, *S. F. C. N. B.*, n° 24, App. I.
4-5. Hirth, *S. F. C. N. B.*, n° 25, 26, app. I.
6. E. Chavannes, *T'oung Pao*, p. 516, n° 4, octobre 1908.
7. Giles, *I. H. C. P. A.*, p. 42.

sentant le cours de la rivière Kia-ling sur une étendue de trois cents li, avec toutes ses montagnes et tous ses affluents[1]. »

A cette époque Li Sseu-hiun avait été chargé de reproduire le même paysage sur les murs du palais ; il lui fallut plusieurs mois pour venir à bout de cette tâche[2].

Wou Tao-tseu excellait également dans la représentation des hommes et des animaux. Ses peintures religieuses étaient très estimées. Son style le fit parfois considérer comme une réincarnation de Tchang Seng-yeou, dont il avait d'ailleurs étudié les œuvres. Ses représentations de l'enfer bouddhique étaient empreintes d'une saisissante horreur, un grand nombre de bouchers abandonnèrent leur profession, à la vue des tortures qui leur étaient réservées dans l'autre monde.

Il est également l'auteur d'une grande peinture représentant Kouan-yin, le musée du Louvre et le musée Guimet possèdent des estampages de cette œuvre ; il suffit de citer à ce sujet l'opinion de M. Chavannes qui analysa celui du musée du Louvre[3].

« Les œuvres originales de Wou Tao-tseu sont extrêmement rares ; on peut cependant se faire quelque idée de ce qu'étaient certaines d'entre elles, soit par le moyen de gravures publiées au Japon, soit à l'aide d'estampages chinois. C'est de ce dernier procédé qu'il convient de dire ici quelques mots. Lorsqu'une peinture, et plus particulièrement lorsqu'une fresque, était exposée à des causes évidentes de détérioration, il s'est souvent trouvé en Chine des amateurs d'art qui, pour en conserver du moins le dessin à la postérité l'ont gravée sur une stèle et ont fait ainsi une véritable planche lithographique qui permet de tirer des estampes en nombre illimité. L'estampage du Louvre ne porte malheureusement aucune annotation, en sorte qu'on ne peut savoir ni de quelle époque est cette gravure, ni dans quel endroit se trouvait l'original[4].

« Il n'en reste pas moins intéressant, car il nous transmet le souvenir d'une des œuvres les plus célèbres de Wou Tao-tseu ; cette Kouan-yin aux pieds nus avait souvent servi de modèle aux artistes, et nous savons que la célèbre statue du temple Tch'ong-cheng à Ta-li fou (province de Yun-nan) en était une copie. Cependant tout en reconnaissant l'importance documentaire des estampages de cette sorte, nous ne pouvons nous faire illusion sur leur valeur artistique. Non seulement le coloris en est absent, mais encore les lignes elles-mêmes sont rendues d'une manière assez grossière ; dans la Kouan-yin du Louvre, le nez et la bouche sont quelque peu grimaçants ; les plis de la robe sont lourds ; enfin les rehauts de bien sur les cheveux et de rouge sur les lèvres qui ont été appliqués après coup sont d'une

1. E. Chavannes, *La Peinture chinoise au musée du Louvre*, *T'oung Pao*, 1904, p. 310.
2. Hirth, *S. F. C. N. B.*, n° 27, app. 1.
3. E. Chavannes, *La Peinture chinoise au musée du Louvre*, *T'oung Pao*, 1904, p. 311.
4. L'exemplaire du musée porte des inscriptions. (Voir catalogue n° 1).

brutalité choquante. Nous n'avons ici que l'attitude et le costume du personnage; mais tout le charme que devait avoir l'œuvre de Wou Tao-tseu s'est évanoui. »

Cette peinture fixe définitivement le sexe de Kouan-yin; nous savons en effet que le Bodhisattva indien Avalokiteçvara se féminisa en passant en Chine.

Le Siuan ho houa p'ou énumère 93 peintures de Wou Tao-tseu figurant dans la collection impériale; l'une des plus réputées est sans contredit le parinirvâna du Bouddha représenté conformément aux données de l'art gréco-bouddhique; le nombre des figurants y est singulièrement accru ; nous voyons « grouiller autour du lit du Bouddha des représentations de tous les êtres y compris les animaux[1]. » Le Bouddha est couché sur le côté droit, une jambe reposant sur l'autre, le bras droit replié sous la tête. Cette peinture a été reproduite à l'infini par les artistes japonais, c'est une des représentations les plus populaires de l'art bouddhique.

La marque caractéristique du génie de Wou Tao-tseu est son extraordinaire puissance d'expression, souvent traduite par une technique des plus simples. Son inspiration d'une très haute envolée exerça une influence considérable sur l'art postérieur, et de nombreuses générations d'artistes ont vécu sur son œuvre.

Trois peintures de Wou Tao-tseu sont reproduites dans les « Selected relics of Japanese art » vol. I, n° 26; 3 pl.

Citons parmi ses élèves immédiats :

Lou Leng-K'ia, dont on entend parler pour la première fois en 757, représentait sur une surface relativement restreinte des paysages très étendus ; il se distingua également dans la peinture bouddhique[2].

Yang T'ing-kouang excellait également dans la peinture bouddhique, ses œuvres se ressentent fortement des influences de son maître. Il fit une excellente peinture de Samantabhadra[3].

Fong Chao-tcheng fleurissait vers 730, il représentait avec beaucoup d'adresse les oiseaux (faisans, faucons, etc.[4]).

Wei Wou-t'ien était renommé pour ses animaux, il peignit en 756 un lion qui avait été adressé à l'empereur Ming-houang par une nation étrangère; le lion fut ensuite réexpédié dans son pays d'origine. La peinture était empreinte d'un tel réalisme que les animaux prenaient la fuite dès qu'elle était déroulée. Il représenta également deux sangliers percés d'une flèche par l'empereur, lors d'une chasse[5].

Tchang Siuan se spécialisa dans les portraits féminins, quelques-unes de ses peintures sont mentionnées parmi les œuvres les plus remarquables de la dynastie des T'ang[6].

1. A. Foucher, *Art gréco-bouddhique du Gandhâra*, p. 572.
2. Giles, *I. H. C. P. A.*, p. 48.
3. Dhyâni-Bodhisattva.
4. Giles, *I. H. C. P. A.*, p. 49.
5. Cité par Giles, *I. H. C. P. A.*, p. 49.
6. Giles, *I. H. C. P. A.*, p. 49.

Tch'ö Tao-tcheng spécialiste de sujets bouddhiques fut envoyé par l'empereur Ming-houang à Khotan afin d'obtenir une peinture de Vaiçravana en l'honneur duquel un temple fut construit ; il reproduisit plus tard une excellente copie de cette œuvre, et représenta très fréquemment la favorite de l'empereur Ming-houang : Yang Kouei fei ; « Madame Yang affligée d'un mal de dents » « Madame Yang montant à cheval¹, » etc.

Wang Wei (699-759), en japonais O-i, appellation Mo-k'i souvent désigné sous le titre de Yeou-tch'eng. Il naquit à T'ai-yuan ; ses peintures étaient pleines de sentiment et empreintes d'un certain naturalisme ; ses portraits sont généralement très estimés. Il n'hésitait pas à introduire parfois dans ses peintures des éléments de pure fantaisie. Wang Wei est regardé comme le fondateur de l'École du Sud qui semble négliger un peu les règles classiques et laisse par conséquent une certaine somme d'indépendance à l'inspiration des artistes ; elle se différencie de l'École du Nord dont Li Sseu-hiun fut le fondateur ; cette dernière, se distingue par son asservissement au traditionnalisme et reste par conséquent moins expressive, plus terre à terre.

C'est dans la vallée du fleuve Jaune que florissait l'École du Nord ; celle du Midi se développa dans la région pittoresque du Yang-tseu supérieur².

Wang Wei écrivit également quelques notes sur la peinture et de nombreuses poésies. Sou Tong-p'o disait que « ses poèmes étaient des peintures et ses peintures des poèmes. »

Cent vingt-six peintures de Wang Wei sont énumérées dans le Siuen ho houa p'ou. M. Binyon a décrit un tableau de Tchao Mong-fou de la dynastie des Yuan imité de Wang Wei³. M. Guimet possède une petite peinture du même auteur également imitée de Wang Wei et datée de 1309⁴ ; c'est un paysage romantique assez riche en couleurs, aux lignes sinueuses et élégantes, impressionnant et plein d'originalité.

Ts'ao Pa, l'un des nombreux peintres de la cour de l'empereur Ming-houang, fut chargé en 750 de reproduire les coursiers impériaux et sut justifier le choix dont il avait été l'objet. C'est en effet l'un des plus grands peintres de chevaux du VIIIᵉ siècle, son nom est très fréquemment associé à celui de son pupille Han Kan. Tchao Mong-fou qui devait se distinguer plus tard dans les mêmes sujets reconnait la maîtrise de Ts'ao Pa et de Han kan. Ts'ao Pa atteignit le grade de général dans la garde impériale⁵.

Han Kan, en japonais Kan-Kan, naquit à Lan-t'ien près de Tch'ang-ngan. « Il gagnait modestement sa vie chez un petit marchand lorsqu'il fut remarqué par Wang Wei qui prit à sa charge les frais de son éducation artistique ; il étudia la peinture pendant plus de dix ans et devint l'un des peintres les plus distingués de son époque. L'empereur, après

1. Giles, *I. H. C. P. A.*, p. 49, 50.
2. Bushell, *A. C.* Traduction d'Apenne de Tizac, p. 328.
3. Voir Giles, *I. H. C. P. A.*, p. 50.
4. Même date que la peinture du *British museum*, analysée par M. Binyon.
5. Hirth, *S. F. C. N. B.*, n° 29, App. 1.

— 22 —

qu'il l'eut mandé à sa cour, lui ordonna d'étudier sous Tch'en Hong, Han Kan se garda bien d'obéir et comme l'empereur lui tenait rigueur de ce refus il lui montra les chevaux de ses écuries et lui dit : « Voici mes maîtres. » Cette réponse étonna profondément le souverain.

Nous pouvons citer parmi ses œuvres des « Bodhisattvas, » « l'empereur essayant des chevaux, » « cent jeunes chevaux » dont il existe de nombreuses reproductions (gravures sur bois) « le prince Ning dressant ses chevaux au polo. »

Le Sinan ho houa p'ou donne les titres de cinquante-deux peintures de Han Kan représentant des chevaux et des scènes de chasse.

Le British museum possède une de ses œuvres « un jeune risi monté sur une chèvre[2]. »

Tch'en Hong fut appelé à la cour vers le milieu de la période K'ai-yuan (712-742), il représenta l'empereur Ming-houang tirant des sangliers et des oies sauvages; il se distingua également dans le portrait. L'une de ses peintures est intitulée « le pont d'or, » elle rappelle une visite rendue par l'empereur, suivi d'un nombreux cortège à la montagne sacrée T'ai dans le Chan-tong. Wou Tao-tseu et Wei Wou-t'ien[3] y collaborèrent.

L'empereur et son coursier blanc furent confiés à Tch'en Hong. Wei Wou-t'ien se chargea des chiens, chevaux, singes, ânes, mules et autres animaux. Quant à Wou Tao-tseu il représenta le pont, le paysage, les véhicules, les hommes faisant partie du cortège, les oiseaux, ce fut un triple chef-d'œuvre[3].

Wei Yen naquit vers 730, habile dans sa reproduction des arbres et des bambous, il témoignait des conceptions très élevées; en matière de paysage sa spécialité résidait dans le traitement du pin et des rochers, il excellait dans le détail: sa patience était exemplaire.

Nous pouvons citer parmi ses peintures « Prêtres indiens, » « un prêtre passant un fleuve, » « un poulain dans l'herbage[4]. »

Tchang Tsao, appelé aussi Wen-t'ong, natif du pays de Wou, fut d'abord patronné par Lieou Yen puis à la suite de différents incidents envoyé en exil, il s'adonna à la peinture de paysages et se fit surtout remarquer dans « la peinture au doigt. » On prétend même qu'il fut l'inventeur de ce procédé, il se servait également de deux pinceaux et pouvait les employer simultanément, peignant avec l'un un rameau vivace et avec l'autre une branche morte. » « Il y avait dans

1. Voir description par M. Binyon. — Giles, *I. H. C. P. A.*, p. 58 (reproduction).
2. Sur Han Kan, v. Giles, p. 56-59. — Hirth, *S. F. C. N. B.*, n° 30, App. 1.
3. Le T'ai Chan ou pic de l'Est (alt. 1545) se trouve au nord de la ville préfectorale de T'ai-ngan fou « est devenu un lieu d'élection pour célébrer le sacrifice adressé au ciel. » Voir E. Chavannes, *Le T'ai Chan*, essai de monographie d'un culte chinois, *Annales du musée Guimet, Bibliothèque d'Études*, t. XXI, Paris 1910.
4. Giles, *I. H. C. P. A.*, p. 59.
5. Giles, *I. H. C. P. A.*, p. 60.

ses paysages des hauteurs splendides et des vallées agréables, des points de vue qui semblaient tout près du spectateur d'autres qui semblaient au contraire fort loin de lui[1]. »

LIEOU CHANG, secrétaire de l'un des ministères aurait étudié d'abord sous Tchang Tsao, il fut très affecté de l'exil de ce dernier. Très épris de magie, adonné aux pratiques du taoïsme, il se retira du monde et se soumit aux rigueurs de la vie anachorétique. Il se distingua surtout dans le paysage[2].

TCHANG SOU-KING vivait vers 780, il s'appliqua à représenter des scènes religieuses empruntées à la vie du philosophe Lao-tseu. Son œuvre capitale fut une peinture représentant les cinq montagnes sacrées[3], et les quatre grands fleuves de la Chine avec une quantité de divinités fluviales et autres.

Citons également son « Lao-tseu traversant le désert de Gobi[4] ».

TCHEOU FANG fleurissait sous le règne de l'empereur T'ai tsong (780-805). Son frère aîné avait accompagné Ko-chou Han[5] dans sa victorieuse campagne contre Touřan, à son retour il recommanda son jeune frère qui fut appelé à la cour et commença immédiatement une peinture destinée à un temple que l'empereur venait de restaurer. On mentionne parmi ses œuvres « Avalokiteçvara » « Effet de lune sur l'eau » « Vaiçravana » (le dieu de la richesse).

Soixante-douze de ses peintures sont énumérées par le Siuan ho houa p'ou.

TAI SONG servit comme officier de police, il étudia sous Han Houang, peintre de l'École de Tchang Seng-yeou il se spécialisa dans l'étude des bœufs. On mentionne tout spécialement deux de ses peintures, l'une représente un petit pâtre reflété dans les yeux d'une vache, l'autre au contraire le pâtre vu dans les yeux de l'animal.

Sou Tong-p'o rapporte au sujet de ce peintre une anecdote assez curieuse « une peinture appartenant à un M. Tou avait été exposée au soleil elle représentait un combat de taureaux, un petit vacher qui passait par là fit remarquer que ces animaux confiants dans la résistance de leurs cornes, gardent en combattant la queue entre leurs jambes et qu'ils ne l'agitent pas en l'air ainsi que le peintre les avait représentés[6]. »

M. Guimet possède une peinture de T'ai Song provenant d'un album ayant appartenu à Tong Ki-tch'ang; « buffles et petit pâtre » c'est une œuvre délicate (voir pl. III) et soignée, très sobre d'effets, où la touche, même la plus subtile, la plus effacée concourt à l'harmonie de l'ensemble.

LI TSIEN (en japonais Ri-zen) réputé par ses peintures de barbares et d'animaux : spécialement les tigres. Son fils Li

1. Cité par GILES, *I. H. C. P. A.*, p. 62.
2. GILES, *I. H. C. P. A.*, p. 62.
3. Les cinq pics sont le Song kao ou pic du Centre, le T'ai chan ou pic de l'Est, le Heng chan ou pic du Sud, le Houa chan ou pic de l'Ouest, le Heng chan ou pic du Nord.
4. GILES, *I. H. C. P. A.*, p. 63.
5. GILES, *C. B. D.*, n° 980.
6. Cité par GILES, *I. H. C. P. A.*, p. 65.

Tchong-ho, en japonais Richiouwa, était un peintre assez distingué; il continua la manière de son père surtout en ce qui concerne les sujets étrangers.

Siao Yue se consacra surtout à l'étude du bambou, il travaillait très lentement, et il fallait souvent attendre un an avant d'obtenir une seule tige¹.

Tso Ts'uan, peintre de sujets bouddhiques. On peut citer parmi ses œuvres, « Vimalakirti » « Mañjuçrî » « Avalokiteçvara aux mille bras et aux mille yeux », les seize Lo-han et un nombre incalculable de Bodhisattvas².

Kin-kang San-tsang (Le maître du Tripitaka?), originaire de Ceylan et dévot bouddhiste, peintre renommé de sujets religieux, travaillait dans le style indien³. Nous pouvons également ranger parmi les peintres religieux Fan K'iong et Souen Wei⁴.

Tchang Nan-pen apporta une extraordinaire maîtrise dans l'étude de la flamme qu'il reproduisait avec un merveilleux réalisme.

Citons parmi ses peintures : « Un roi coréen au sacrifice, » « un pratyeka Bouddha⁵ » « portrait de Mayûrarâja ».

Nous pouvons clore avec ce nom la série des peintres de la dynastie des T'ang. Citons parmi les ouvrages de critique un livre particulièrement intéressant au point de vue documentaire : Le Li tai ming houa tsi, qui donne de précieux renseignements sur les peintres de cette dynastie.

1. Giles, *I. H. C. P. A.*, p. 67.
2. Hirth, *S. F. G. N. B.*, n° 37. App. I.
3. On trouvera des détails sur ces peintres dans Giles, *I. H. C. P. A.*, p. 69.
4. Giles, *I. H. C. P. A.*, p. 70.
5. Le pratyeka Bouddha est un Bouddha individuel. « Tandis que les Bouddhas luisent que pour eux-mêmes ; ils peuvent bien arriver au Nirvâna, mais sont entièrement dépourvus du pouvoir de délivrer d'autres créatures des maux de l'existence. En outre, c'est un signe distinctif, constant d'un pratyeka Bouddha, qu'il ne vit jamais en même temps qu'un Bouddha, il se révèle exclusivement pendant la période qui s'écoule entre le Nirvâna d'un Bouddha et l'apparition d'un autre ». Kern, *Histoire du Bouddhisme dans l'Inde*, I, p 311.

QUATRIÈME PÉRIODE

LES CINQ ROYAUMES (900-960)

KING HAO appellation Hao-jan peintre paysagiste travailla surtout en amateur et écrivit un petit traité sur l'art pictural. Mi Féi déclare « que les arbres avaient des branches mais pas de troncs, » ailleurs on dit qu'il pouvait faire une peinture d'un seul trait de pinceau.

Le Siuan ho houa p'ou donne les titres de 94 peintures de King Hao figurant dans les collections impériales.

LI NGAI-TCHÉ célèbre pour ses chats, excellent paysagiste.

LI LO-HAN ainsi surnommé à cause de sa spécialité : il ne peignit en effet que les Lo-han (arhats)[2].

LI KOUEI-TCHEN prêtre taoïste et ivrogne de talent. Lorsqu'on lui demandait les raisons de sa conduite, il se contentait d'ouvrir la bouche et de sucer son poing. L'empereur l'appela à la cour et lui reprocha son penchant pour les liqueurs fortes ; il s'attira cette réponse lapidaire : « Mon vêtement est mince et j'aime le vin, j'en bois pour me réchauffer et je peins pour payer le vin[3]. » Il se distingua dans la représentation des animaux.

LI TCHOU, peintre religieux.

M^{me} LI étudia la poésie et la peinture et se distingua surtout dans la peinture de bambous.

Une nuit, durant l'occupation de son pays natal par Kouo Tchong-t'ao elle songeait anxieusement à toutes les infortunes qui allaient résulter de cette invasion. Son attention fut attirée par les formes gracieuses de tiges et de feuilles de bambous qui, par l'effet du clair de lune, projetaient leur ombre entre les fenêtres de papier de sa vérandah. Pour se distraire elle prit un pinceau et couvrit d'encre les ombres ; le lendemain matin les bambous dessinés semblaient être naturels[4].

1. GILES, *I. H. C. P. A.*, p. 73.
2. L'Arhat est un sage qui a atteint la perfection, il se trouve à un degré au-dessous du pratyeka Bouddha.
3. Cité par GILES, *I. H. C. P. A.*, p. 74.
4. Cité par GILES, *I. H. C. P. A.*, p. 75, et HIRTH, *S. F. C. N. B.*, n° 40, app. 1.

Siu Hi¹, était un fonctionnaire, peintre à ses heures de loisir, surtout réputé pour ses fleurs, bambous, arbres, sauterelles et papillons ; il passait des journées entières à étudier ces insectes ou plantes ou ces fleurs dans les jardins. Il était parent de Li Yu¹, le souverain de l'état des T'ang du sud qui le protégea et ouvrit à Nankin une galerie de peinture où il exposa ses œuvres. Il employait pour ses peintures un papier spécial fabriqué à Nankin appelé « Tch'eng sin t'ang tche » et se servait également de soie. Ses fleurs dépassaient les limites de la stricte ressemblance ; il y incorporait un sentiment très puissant qui donnait à chacune d'elle une physionomie, un caractère très particulier.

La collection impériale renfermait si l'on en croit le Siuan ho houa p'ou 249 peintures de Siu Hi².

YUN CHEOU-P'ING (1633-1690) étudia très longtemps le style de Siu Hi.

M. Guimet possède une peinture de Siu Hi, elle représente un oiseau s'apprêtant à surprendre un insecte.

TCHEOU WEN-KIU, peignait surtout les femmes en imitant le style des deux peintres célèbres Tcheou Fang et Tchang Siuan. On peut citer parmi ses peintures les plus réputées une « dame du palais » et un « prêtre taoïste essayant son pinceau » qui sont soigneusement décrites par un critique.³

MEI HING-SSEU, peintre des animaux de basse-cour et des coqs de combat.

YANG HOUEI se spécialisa dans la représentation des poissons et des plantes aquatiques.

KAO TAO-HING qui avait une grande réputation d'habileté. « Kao en faisant égoutter son pinceau produisait une peinture. » Nous n'avons malheureusement aucun détail sur son œuvre⁴.

LI CHENG peignit dès sa prime jeunesse ; il étudia tout d'abord les œuvres de Tchang Tsao, mais elles ne purent le satisfaire, il observa alors directement la nature et fonda une nouvelle école de paysage. Quelques-uns prétendent que ses œuvres rappellent le style de Li Sseu-hiun, il fut surnommé à ce propos « le jeune général Li » ; d'autres critiques croient retrouver dans ses peintures la manière de Wang Wei.

KOUAN HIEOU, vivait vers 936, prit Yen Li-pen pour modèle et reproduisit les seize Lo-han, il représenta également dix disciples du Bouddha. Citons parmi les peintures de Kouan Hieou mentionnées par le Siuan ho houa p'ou : « Vimalakirti, » « Prêtre indien célèbre » et vingt six peintures de Lo-han.

TCHAO TCHONG-YI, fils d'un peintre qui avait formé son propre style en étudiant les artistes des Souei et des T'ang ; il travailla quelque temps avec son père et aida ce dernier à peindre des fresques pour un temple bouddhique. Le peintre POU CHE-HIUN s'employa aux mêmes besognes, il restaura une peinture de Wou Tao-tseu « le dieu de fièvres⁵. »

HOUANG TS'UAN (en japonais Wō-sen), peintre très célèbre naquit à Tch'eng-tou la capitale du moderne Sseu-

1. GILES, *C. B. D.*, nº 1286.
2. HIRTH, *S. F. C. N. B.*, nº 41, app. I. — GILES, p. 75, *I. H. C. P. A.*
3. GILES, *I. H. C. P. A.*, p. 76.
4. GILES, *I. H. C. P. A.*
5. GILES, *I. H. C. P. A.*, p. 79.

tch'ouan, dès son enfance il témoigna d'un goût très vif pour le dessin et prit quelques leçons de Tiao Kouang-yin ; il étudia également sous Li Cheng travaillant les bambous, les rochers, les fleurs et le paysage ; quelques grues ayant été envoyées à la cour, Houang Ts'iuan fut chargé de reproduire ces oiseaux ; il le fit avec une réelle maîtrise. En 953 il fut chargé de décorer une des nouvelles salles du palais, il représenta les quatres saisons avec des fleurs appropriées à chacune d'elles et des oiseaux de toutes sortes. Des faucons présentés à l'empereur comme tributs voulurent se précipiter sur les faisans peints sur les murs, ce qui témoigne en faveur de l'habileté du peintre.

On peut mentionner parmi les œuvres de Houang Ts'iuan toute une série d'effets sur les montagnes : Printemps et automne. Soir et matin dans les montagnes. Sa technique était particulière, son coloris très délicat. Houang Ts'iuan eut deux fils qui s'adonnèrent également à l'art pictural KIU-PAO et KIU-CHE et un frère WEI-LEANG qui travaillèrent également dans le style de leur illustre devancier. La caractéristique de cette manière de peindre est l'absence de tout contour précis et se retrouve dans l'œuvre d'artistes plus récents tels que Yun Cheou-ping et ses disciples.

Le Siuan ho houa p'ou donne une liste de trois cents trente-deux peintures de Houang Ts'iuan figurant dans la collection impériale représentant en majeure partie des animaux et des fleurs[1].

Les Tartares K'i-tan, dynastie des Leao, régnèrent sur la Chine à partir de 915 jusqu'en 1115 époque à laquelle ils furent définitivement renversés par les Tartares Jou-tchen (dynastie des Kin).

Durant ces deux siècles on peut à peine sauver de l'oubli cinq noms d'artistes : YE-LU T'I-TSEU peintre de batailles passa une grande partie de son existence à combattre les Song. — YE-LU NIAO-LI condamné à mort à la suite d'une intrigue politique obtint sa grâce en faisant le portrait de l'empereur et en le soumettant à son appréciation, et en 1060, il fut envoyé à la cour de l'empereur Song et il fit son portrait.

1. GILES, I.H.C.P.A., p. 80. — HIRTH, S.F.C.N.B., n° 42, app. 1.

CINQUIÈME PÉRIODE

LA DYNASTIE DES SONG (960-1260)

C'est au maintien de la paix qu'il faut attribuer la merveilleuse efflorescence artistique qui illustre la domination de la dynastie des Song. Plus de huit cents noms de peintres sont cités pour cette période de trois siècles. La liste s'ouvre par quelques membres de la famille impériale ; nous ne retiendrons que le nom du prince Kiun le quatrième fils de l'empereur Ying tsong. De 1068 à 1085, il présenta à son frère l'empereur Chen tsong plus de 10 requêtes afin d'être autorisé à quitter le monde officiel. Le souverain qui l'aimait beaucoup ne le lui permit jamais. Ce ne fut qu'à l'accession au trône de son neveu, en 1086 que le prince Kiun put réaliser ses projets. C'était un peintre de bambous ; sa femme cultivait également ce genre, elle joignait à un réel talent de peintre un goût très vif pour la poésie.

Li Tch'eng (en japonais Ri-Sei) également appelé Hien-hi et de son dernier lieu d'asile Ying-k'ieou était un descendant de l'impériale famille de T'ang. Il n'est pas possible d'assigner une date exacte à sa naissance et à sa mort, nous savons seulement qu'il vivait au xᵉ siècle. Lors de la chute de la dynastie, sa famille se réfugia à Ying-k'ieou dans le Chan-tong ; il aimait la poésie et la musique et apportait dans l'étude du paysage d'étonnantes facultés d'observation, il s'adonnait comme bon nombre de ses confrères à la boisson et mourut d'une attaque de delirium tremens à l'âge de quarante-neuf ans. On ne pouvait d'ailleurs le faire travailler à jeun, et l'alcool seul l'inspirait. Son style est paraît-il très réaliste, il fut imité par de nombreux artistes. Le petit-fils de Li acquit pour son compte la plupart des œuvres de son grand-père, ce qui ne fut pas sans provoquer un grand nombre de contrefaçons[1].

Fan K'ouan vivait vers 1026. Il rappelait Li-Tch'eng par son goût commun des paysages et du bon vin ; il se détacha peu à peu des influences de cet artiste pour étudier directement la nature ; et dans ce but il se fixa dans un site boisé sur la montagne Tchong-nan dans le Chân-si ; là il étudia les nuances changeantes dont se revêtent les paysages aux différentes heures du jour, suivant qu'ils se voilent de brouillard ou d'ombre, ou qu'ils se parent des

1. Giles, I. H. C. P. A., p. 84. Voir catalogue nᵒ 11 une peinture de Li Tch'eng.

clartés de l'aurore et du crépuscule. Ses peintures reproduisent fidèlement ces multiples impressions, et son œuvre personnelle égala celle de Li Tch'eng. Un critique s'exprime ainsi à son sujet : « Vivant au milieu des montagnes et des forêts, il passait parfois un jour entier assis sur un roc escarpé et regardait tout autour de lui pour jouir des beautés du paysage ; par des nuits neigeuses, même, lorsque la lune donnait, il allait et venait, regardant fixement, afin de favoriser l'inspiration. Il étudia les œuvres de Li Tch'eng, mais bien qu'il atteignit presque la perfection, il restait encore inférieur à son maître.

Lorsqu'il tira ultérieurement son inspiration de paysages réels, sans ornementation superflue, il donna alors à ses peintures de paysages, à la manière de Wang Wei pour les teintes neutres et de Li Ssen-hiun pour les couleurs. Il peignit également des bœufs et des tigres, et reproduisit fidèlement les collines de son pays natal[2]. Une de ses peintures « Coucher de soleil » est justement célèbre pour ses effets de lumière. C'était une œuvre d'impressionniste qui devait être considérée d'assez loin. Soixante-dix huit de ses peintures sont énumérées par le Siuan ho houa p'ou ; citons « Bœuf à la baignade, » « Dragons jouant, » « Portrait d'un immortel, » « Rivage de la mer, » etc.

Kouo Tchong-chou, natif de Lo-yang paysagiste, faisait appel à la collaboration de Wang Che-yuan qui le chargeait d'y ajouter les personnages.

Wang Kouan était originaire de Lo-yang ; étant trop pauvre pour voyager et se livrer par conséquent à l'observation directe de la nature, il se contenta d'étudier une peinture de Wou Tao-tseu qui se trouvait dans temple taoïste. Il s'appliqua avec tant de persévérance à cette tâche qu'il acquit bientôt une habileté semblable à celle des vieux maîtres, à tel point qu'il fut surnommé Wou Tao-tseu junior. De 963 à 976 il fut sans rival[3].

Che K'o, humoriste de talent auquel les critiques chinois ne semblent pas avoir prêté une attention suffisante. Il s'astreignit durant quelque temps à l'étude des œuvres de Tchang Nan-pen, le peintre du feu, puis suivit ensuite sa fantaisie. Il fut appelé à la Cour vers 965 ; il se distinguait surtout par l'harmonieuse beauté de son style, l'indépendance et l'élévation de ses conceptions artistiques. Une peinture célèbre : « Les trois rieurs, lui a été attribuée par Sou Tong-p'o qui la décrit ainsi : « Trois hommes rient bruyamment, et leurs vêtements, leurs chapeaux semblent participer à cette hilarité. Le petit domestique qui est dans le fond rit également sans savoir pourquoi[4]. »

1. Cité par Giles, I. H. C. P. A., p. 86.
2. Giles, I. H. C. P. A., p. 88.
3. Giles, I. H. C. P. A., p. 90.
4. Cité par Giles, I. H. C. P. A., p. 91.

Kao Yi, tartare K'i-tan, se distingua dans la peinture religieuse (Bouddhisme et Taoïsme) ; il vint en Chine durant le règne du fondateur de la dynastie des Song (960-976).

Hiu Tch'oung Sseu excellait dans la représentation des cocons de vers à soie, de fruits tombés, des fleurs et des insectes ; il se fait remarquer par une technique assez particulière, c'est le premier artiste qui ait peint sans esquisser préalablement la forme des objets, produisant ses peintures en apposant simplement les cinq couleurs [1] ; il trouva un imitateur en Tchao Tch'ang, mais ce genre ne put se maintenir, on lui décerna l'épithète de « peinture sans os. »

Cent quarante-deux peintures de Hiu Tch'oung Sseu sont mentionnées par le Siuan ho hoa p'ou.

Yen Wen-kouei paysagiste remarqué par le peintre Kao Yi qui l'engagea pour peindre les arbres et les rochers qui devaient figurer dans ses fresques.

Souen Tche-wei, appellation T'ai-kou, originaire de la sous-préfecture de P'ong-chan qui dépend de la préfecture secondaire de Mei dans la province de Sseu-tch'ouan. Fervent taoïste, il vécut dans la retraite et peignit surtout des religieux taoïstes ou des divinités bouddhiques ; il poussait le scrupule religieux jusqu'à ne pas accepter les mets préparés par une femme [2]. Il fit un excellent portrait de Bodhidharma.

Tong Yi excellent portraitiste vivait au début du XIe siècle.

Mkou Kou portraitiste, envoyé en 988 en Annam pour exécuter le portrait de l'empereur Li-houang et de ses principaux ministres.

Ti Yuan-chen, imitateur de Li-Tch'eng dont l'habileté était telle que le petit-fils de Li-Tch'eng se méprit et acheta, comme étant de son grand-père, des peintures faites par Ti Yuan-chen.

Wou Tsong-yuan peintre de sujets religieux orna de fresques les murs du palais impérial.

Parmi les peintres de fleurs et de fruits il faut citer Tchao Tch'ang (en japonais Chô-sô) dont nous avons déjà parlé (voir Hiu Tch'oung Sseu). Il parcourut dans sa jeunesse, c'est-à-dire au commencement du XIe siècle, le moderne Sseu-tch'ouan et vendit un grand nombre de ses peintures qu'il racheta ensuite, ce qui provoqua une hausse considérable. Il savait, nous dit un critique, exprimer en dehors de la ressemblance extérieure « l'âme de chaque fleur. » « Chaque matin avant l'évaporation de la rosée il se promenait dans le jardin examinant soigneusement une fleur la tournant et la retournant dans sa main ; il préparait ensuite son pinceau et la peignait. »

Le Siuan ho hoa p'ou donne les titres de cent cinquante-quatre de ses peintures [3].

Yi Yuan-ki, en japonais I-gen-Kitson débuta comme peintre de fleurs et d'oiseaux, mais lorsqu'il se rendit compte du degré de perfection atteint par les œuvres de Tchao Tch'ang, il renonça à ce genre et se mit à voyager

1. Cité par Giles, I. H. C. P. A., p. 13.
2. Chavannes, T'oung Pao, p. 524, oct. 1909.
3. Cité par Giles, I. H. C. P. A., p. 97

peignant des scènes champêtres. A son retour il installa derrière sa maison un jardin et un vivier avec des rochers, des bambous et des roseaux ; il y éleva une quantité de volatiles aquatiques et d'animaux, de sorte qu'il avait tout loisir de les contempler, en mouvement et au repos, et en faisait des peintures très réussies. Personne ne l'a jamais surpassé dans cette spécialité. Il signait de la façon suivante : peint par Yuan-ki autrement connu comme Tchou-tsiao, de Tch'ang-cha.

Le Siuan ho houa p'ou donne une liste de[1] deux cent quarante-cinq de ses peintures.

Kao K'o-ming, « amoureux de silence et d'obscurité » fut attaché en 1012 à la galerie impériale de peinture, il traitait avec un goût spécial les sujets religieux, les chevaux, fleurs, génies, édifices, etc. Il donnait volontiers à des amis les peintures qu'il refusait à des gens influents[2].

Tch'en Yong-tchē, « attaché à la galerie impériale de peinture en 1027, refusa en 1012 de se plier à des suggestions anti-artistiques de l'Empereur, dut prendre la fuite et disparut dans la vie privée[3]. »

C'était un peintre de sujets religieux, de paysages, d'hommes et de chevaux, qui travaillait en amateur ; ses peintures étaient assez rares.

Song Ti dépasse, de l'avis de Sou Tong-p'o, « tous les peintres de sa génération pour les collines, fleuves, plantes et arbres[4]. »

Kouo Hi (en japonais Kakki) l'un des plus grands peintres de la Chine. Nous n'avons malheureusement que des détails très succincts sur sa personne et sur son œuvre ; nous savons simplement qu'il vivait au milieu du x^e siècle, qu'il étudia en qualité d'élève dans la galerie impériale de peinture. Il se spécialisa dans le paysage adoptant la méthode de Li-Tch'eng, se dégagea peu à peu de cette influence pour exprimer toute son originalité. Il reçut en 1068 de l'empereur la commande d'une peinture pour le panneau médial d'un paravent. Il publia un traité intitulé : « Sur la peinture des paysages » où il discute « les questions de distance, de profondeur, du vent et de la pluie, de la lumière et de l'obscurité, des différences des jours et des nuits suivant les saisons de l'année[5]. »

Ts'oui Po, dont on sait peu de chose, sinon qu'il était très bien doué mais qu'il se laissait facilement gagner par l'indolence.

Sou Chē plus connu sous le nom de Sou Tong p'o, peintre et critique d'art. Ses études de bambous en blanc et noir sont très estimées, ses notes sur la peinture constituent pour les études d'art chinois un élément documentaire de tout premier ordre.

1. Giles, *I. H. C. P. A.*, p. 98.
2. Giles, *I. H. C. P. A.*, p. 99.
3. Giles, *I. H. C. P. A.*, p. 100.
4. Cité par Giles, *I. H. C. P. A.*, p. 100.
5. Cité par Giles, *I. H. C. P. A.*, p. 101.

Li Kong-lin appellation Po-che; « Naquit dans la ville de Chou qui correspond à la sous-préfecture actuelle de Ts'ien-chan (préfecture de Ngan-k'ing, province de Ngan-houei). Il obtint le grade de tsin-che en l'année 1070. Il s'éleva graduellement jusqu'au poste de lou-che-ts'an-kiun de l'arrondissement de Sseu qui était à un li au nord de la sous-préfecture de Hiu-yi (préfecture secondaire de Sseu, province de Ngan-houei). Puis, grâce à l'appui de Lou Tien, il fut nommé à diverses charges dans la capitale (alors K'ai-fong fou). En 1100, il résigna ses fonctions[1], et jusqu'à sa mort survenue en 1106, il vécut retiré dans la montagne Long-mien, qui est au nord-ouest de la sous-préfecture de T'ong-tch'eng, à peu de distance de cette ville de Chou où il avait vu le jour. Il s'appela dès lors « le solitaire du Long-mien[2]. »

On le compare ordinairement aux grands classiques Kou K'ai-tche, Tchang Seng-yeou et Lou T'an-wei et il le mérite à tous les égards, tant pour l'extraordinaire variété de ses sujets que pour l'habileté et la maîtrise avec laquelle il les traita. Il aborda tous les genres : peintures religieuses, portraits, animaux, fleurs, paysages. Il avait pu chercher des exemples et puiser des enseignements dans l'étude des grands maîtres chinois, dont il avait réuni les œuvres avec beaucoup d'éclectisme, mais son originalité, la vigueur de ses conceptions ne se laissaient pas assagir par ces grands exemples et il introduisait toujours dans ses œuvres un élément nouveau qui révélait sa puissante personnalité. Ses portraits se distinguent par une majesté sans égale, exprimée par une technique impeccable, les qualités de son trait étaient jusque-là inconnues à l'art chinois. Il y a dans sa façon de traiter les détails anatomiques, les draperies, une dextérité quasi hellénistique.

Ses peintures étaient surtout monochromes et exécutées très fréquemment sur du papier transparent; il n'employait la soie et les couleurs que pour les copies de vieilles peintures.

Au début de sa carrière il s'était spécialisé dans l'étude des chevaux, il peignit les cinq cents Lo-han « minces, grands, petits, vieux, jeunes, agréables, laids, chacun ayant une caractéristique spéciale[3]. »

Dans le portrait il ne se contentait pas d'une ressemblance extérieure et servile, on pouvait deviner après l'avoir considéré la condition sociale du personnage représenté.

La collection impériale renfermait au XIIe siècle, d'après le Siuan ho houa p'ou cent sept peintures de Li Long-mien.

1. M. Fenollosa donne la date de 1101. Li Kong-liu aurait d'après cet auteur acquis en 1078 la montagne Long-mien. Voir *Museum of Fine Arts Boston, Department of Japanese art, A special Exhibition of ancient Chinese Buddhist Paintings lent by the Temple Daitokuji, of Kioto Japan*, Boston, 1894, p. 10 et dans la traduction française. Bing, 22, rue de Provence, s. d. M. Fenollosa n'ayant mentionné aucune source chinoise il ne nous est pas possible de prendre cette affirmation en considération. M. Desmayes d'après M. Tcheng Keng donne 1098 pour date de la retraite de Li Kong-lin (*Ann. du musée Guimet, Biblioth, d'art*, tome I, p. 18).
2. E. Chavannes, Toung Pao (*Bulletin critique*, *La légende de Koei tseu mou chen; peinture de Li Long-mien*), 1901, p. 404.
3. Cité par Giles, *I. H. C. P. A.*, p. 109.

On peut citer par ses œuvres principales « Illustrations des neuf songes, de la piété filiale, repos et paix, tigre sur cheval ailé, singe rouge, Yen Tseu-ling pêchant, la montagne Long-mien[1] ; on trouvera dans les « S. R. » : vol. XIII, pl. 9, la reproduction d'une œuvre de Li Long-mien « Le prêtre Pou-tai dormant. » Le musée Guimet possède onze peintures signées de Li Long-mien : la légende de Koei tseu mou chen et dix feuilles d'album : « Les envoyés des peuples barbares. » Les fresques du temple de Shiba (Japon) qui sont au musée Guimet auraient été inspirées de Li Long-mien.

Tchao Ling-jang, mieux connu sous le nom de Tchao Ta-nien, copia tout d'abord les poésies de Tou Fou. En matière de peintures tels que Wang Wei et Lin Sseu-hiun, il s'inspira également des œuvres des grands peintres à l'étude et à la reproduction des sites voisins de la capitale qu'il peignit parfois sur des éventails, l'empereur y ajoutait un texte approprié.

Tch'eng Tsong-tao assez bon portraitiste et sculpteur distingué, exécuta une excellente copie de la fameuse peinture de Wou Tao-tseu « La trinité taoïste » qui semblait avoir été exécutée par Wou lui-même[2].

Mi Fei (1051-1107) (en japonais Bei-genshō), commença à peindre lorsque les rhumatismes forcèrent Li Long-mien à déposer son pinceau. C'était un excellent copiste des anciens maîtres ; il lui advint de rencontrer un homme qui avait fait l'acquisition de la fameuse peinture de Tai Song représentant des bœufs, il l'emprunta pour quelques jours afin d'en faire une copie ; lorsqu'il voulut la rendre, il lui fut impossible de distinguer l'original de l'œuvre nouvelle. Peu après le propriétaire revint réclamer l'original en lui restituant la peinture qu'il considérait comme une copie. Mi Fei très étonné lui demanda comment il pouvait les distinguer. « Dans ma peinture répliqua le propriétaire vous pouvez voir l'image du pâtre dans les yeux du bœuf, mais non dans celle-ci[3]. » Il devint successivement peintre de la Cour et secrétaire du ministère des Rites, il excellait surtout dans le paysage et le portrait. Son fils Mi Yeou-jen était un artiste assez distingué.

Tch'eng T'ang se distingua surtout comme peintre des bambous ; sa variété favorite était le bambou « queue de phénix » dont les tiges sont très lourdes[4] ; » il reproduisit également toutes les autres sortes de bambous et les plantes potagères.

1. Sur Li Long-mien (japonais Ri-riou-min), voir A. W. Franks, On some Chinese Rolls with Buddhist legends and representations (Archaeologia, or miscellaneous Tracts relating to Antiquity, published by the Sy of Antiquitaires of London, vol. LIII, 1892, p. 239-244). — Fenollosa, A special Exhibition of ancient Chinese Buddhist Paintings lent by the temples Daitokuji, of Kioto Japan, catalogue, Boston, 1894, et traduction française, chez Brinj, 22, rue de Provence, Paris, Annales du musée Guimet, Bibliothèque d'art, tome Ier, La légende de Koei Tseu Mou Chen. Peinture de Li Long-mien (1081), Paris, Librairie centrale des Beaux Arts, Émile Lévy, éditeur, 13, rue Lafayette. Notice de MM. E. Guimet, Truoxg Kexg, Tchèng ki-tong, Marcel Lesbre, de Milloué, Desmayes, Critique de cet ouvrage par M. Chavannes, T'oung pao, 1904, p. 469-499 Giles, I. H. C. P. A., p. 108 avec notice de M. Binyon, sur une peinture attribuée à Li Kong-lin Prof. Dr. Karl Bone A Painting by Li Long-mien 1100-1106. A. D. T'oung pao, 1907, p. 285 et quelques renseignements d'un caractère plus général dans Paléologue, L'art chinois et Bushell, traduction d'Ardenne de Tizac, au chapitre : La peinture.
2. Cité par Giles, I. H. C. P. A., p. 114.
3. Cité par Giles, I. H. C. P. A., p. 116.
4. Cité par Giles, I. H. C. P. A., p. 117.

Tchao Tch'ouen originaire de Tch'eng-tou la capitale du Sseu-tch'ouan se fixa dans le Hou-pei, il avait d'abord été novice dans un temple bouddhique. Il devint l'ami du gouverneur du Hou-pei et de quelques notables qui appréciaient son talent de peintre et de poète. Lors de la chute du gouverneur (vers 1150) il fut envoyé en exil à Houei-tcheou. Ses amis ayant intercédé en sa faveur il fut autorisé à revenir. Son style pour le paysage rappelle celui de Li Sseu-hiun; en ce qui concerne les vêtements il s'inspirait des œuvres de Kou K'ai-tche, et ses peintures bouddhiques décelaient l'influence de Li Long-mien. Il peignit également des animaux : chevaux, bœufs, des oiseaux, des fleurs avec beaucoup d'adresse[1].

L'empereur Houei tsong (en japonais Kisô Kôtei) (1082-1135) monta sur le trône en 1100; c'était un amateur éclairé d'objets d'art et un peintre remarquable. « Il se signala dès la première année de son règne par la fondation d'une académie de calligraphie et de peinture, dont les membres se recrutaient par concours[2]. » Nous trouvons dans l'une des notices de la peinture de Houei tsong possédée par M. Guimet les titres de deux de ses tableaux « Le rapide d'un fleuve à Hong k'iao » et « Trois chevaux. » Le signataire de cette notice, un certain Yu Tsi (1272-1348) « admire le génie et le talent du souverain, » et il n'hésite pas à dire que « si les peintres Wou et Li[3] avaient été contemporains de Siuan ho[4] ils auraient été très étonnés de trouver dans la personne de l'empereur un artiste d'une telle habileté. » La peinture de M. Guimet représente l'empereur Ming-houang (685-762) instruisant son fils, nous avons déjà eu l'occasion d'en parler (v. Yen Li-pen) (voir traduction, N° 23). L'auteur de la seconde notice nous apprend que « la moitié des œuvres de l'empereur était conservée au palais impérial et que l'autre moitié se trouvait entre les mains de ses sujets. » Le British museum possède une peinture représentant un faucon blanc primitivement attribué à Houei tsong mais que M. Binyon a déclaré ne pas être une œuvre de l'empereur-peintre.

Les collections du palais furent dispersées par les Tartares qui saccagèrent K'ai-fong fou en 1125; l'empereur fut emmené prisonnier et mourut en captivité en 1135[5].

Li T'ang (en japonais Ri-Tô) paysagiste et portraitiste contemporain de Houei tsong fut nommé académicien ; il se retira durant les troubles qui eurent lieu vers la fin du règne ; il devint ensuite un grand favori de l'empereur Kao tsong[6], qui disait spirituellement que Li T'ang pouvait être comparé à T'ang Li (Li de la dynastie[7] des T'ang c'est-à-dire Li Sseu-hiun).

1. Giles, *I. H. C. P. A.*, p. 118.
2. Bushell, *A. C.* Traduction d'Ardenne de Tizac, p. 334.
3. Wou Tao-tseu et Li Sseu-hiun.
4. Titre de règne de l'empereur Houei tsong.
5. Sur Houei tsong, v. Giles, *C. B. D.*, n° 165.
6. Voir Giles, *C. B. D.*, n° 166.
7. Giles, *I. H. C. P. A.*, p. 123.

— 35 —

Li Ti, originaire de Ho-yang dans le Yun-nan devint membre de l'académie impériale de peinture et vingt ans plus tard directeur adjoint. Il se distingua surtout dans la peinture florale et la reproduction des oiseaux, bambous et rochers. Il s'essaya sans grand succès au paysage.

Ma Yuan (japonais Ba-yen), peintre de la Cour de 1190 à 1224, jouissait d'une réputation d'extrême habileté pour tout ce qui concernait le paysage, le portrait, les fleurs et les oiseaux.

Peintures de Ma Yuan reproduites dans les « S. R. » scène du clair de lune, vol. VIII, pl. 12; pêcheur solitaire, vol. XIII, pl. 10; Tong-chan traversant la rivière, vol. XVII, pl. 13; canotage (attribué), vol. XX, pl. 9. Son frère Ma Kouei s'était spécialisé dans la reproduction des oiseaux, mais ne l'égalait pas pour les autres sujets. Peintures de Ma Kouei, reproduites dans les « S. R. » paysage (attribué), vol. IX, pl. 15; vol. XIII, pl. 11; vol. XV, pl. 11; vol. XVIII, pl. 12.

Ma Lin fils de Ma Yuan travailla avec son père, qui « aurait souvent signé du nom de son fils ses propres peintures afin de lui créer une bonne réputation[1]. » M. Guimet possède une peinture de Ma Lin (don de S. M. l'impératrice Tseu Hi) intitulée « Les génies se réunissant au-dessus de la mer; » c'est une œuvre de grand mérite parfaitement composée, d'une très belle tenue artistique (Voir reproduction, pl. II, description et traduction, N° 24). Peinture de Ma Lin reproduites dans les « S. R. » vol. VII, pl. 20; Samantabhadra, vol. XVI, pl. 6; personnage regardant une cascade.

Hia Kouei (japonais Ka-Kei), appellation Yu-yu, originaire de Ts'ien-t'ang, sous-préfecture qui faisait partie intégrante de la préfecture de Hang-tcheou dans la province de Tché-kiang, fut un des peintres officiels au temps de l'empereur Ning tsong (1195-1224), portraitiste et paysagiste très habile. Deux de ses peintures provenant d'un de ses cahiers sont reproduites dans le 3° fascicule du Tchong kouo ming houa tsi : 1° Une barque qui retourne vers la rive où, le soir étant venu, les fumées s'élèvent au-dessus des maisons du village ce qui explique la note écrite par le peintre : la traversée du retour au village d'où montent les fumées. 2° L'ancrage du soir près de la berge d'où les fumées s'élèvent[2].

Il peignit également un paysage représentant « 10.000 li du cours du Yang-tseu. »

Peintures de Hia Kouei reproduites dans les « S. R. » : vol. XI, vol. XV, pl. 12; paysage, vol. XVI, pl. 16; paysage, vol. XIX, pl. 10 (attribution), hérons près du rivage.

Tcheng Ssee-siao, le peintre des orchidées; vivait dans sa retraite lorsque le mandarin local, ayant entendu vanter son habileté et le soin avec lequel il gardait ses peintures, l'arrêta en prétextant qu'il n'avait pas rempli certaines obligations vis-à-vis de l'Etat, en réalité pour s'approprier ses fleurs : « Vous pouvez prendre ma tête » dit le peintre au magistrat surpris, « mais vous n'aurez pas mes orchidées. » Il fut relâché.

1. D'après le *P'ei ven tchai chou houa p'ou*.
2. E. Chavannes, *T'oung Pao*, oct. 1909, p. 527, n° 63-64.

YANG JE-YEN, calligraphe et portraitiste réputé, fut chargé de reproduire les traits de l'impératrice douairière, tâche à laquelle un grand nombre d'artistes avaient dû renoncer, il réussit à tel point « que les spectateurs, se prirent à pleurer tant ils étaient impressionnés par la ressemblance et l'expression pleine de vie du portrait[1]. »

T'ONG KOUAN († 1126) un eunuque qui devint chef de l'armée de la frontière occidentale et gouverneur de plusieurs provinces. C'était un excellent peintre de batailles, il reproduisit spécialement les victoires du grand général Tchou-ko Leang[2]. T'ong Kouan condamné à l'exil à la suite de sa défaite par les Tartares fut mis à mort avant d'avoir atteint le lieu où il devait être relégué[3].

LIEOU YUAN, paysagiste. Son père collectionneur fameux possédait une admirable série de peintures. Lieou Yuan acquit ainsi une connaissance parfaite des grands maîtres et se prononçait avec beaucoup d'autorité sur la valeur, l'authenticité de tous les exemplaires qui lui étaient soumis.

Nous dirons quelques mots des prêtres qui se sont distingués dans la peinture; les historiens chinois leur consacrent toujours un chapitre à part : le dernier.

KIU-JAN, prêtre bouddhique, excellent paysagiste, de l'école de Wang Wei; ses peintures devaient en effet être vues d'assez loin et, il ressemblait par ce côté technique, à son contemporain T'ong Yuan.

Lorsque Li Yu[4] fit sa soumission il l'accompagna à la Cour impériale des Song à Lo-yang, il se fixa ensuite dans un monastère des environs[5].

La peinture de M. Guimet signée par Kiu-jan « inspira quatre grands peintres de la dynastie des Yuan; à partir de la dynastie des Song aucun peintre n'a pu l'égaler » (Notice de T'ong K'i-tch'ang). (Voir paysage du même peintre, N° 7).

FA-TCH'ANG, appellation Mou-k'i (japonais Mokkei) dont les sujets favoris étaient les dragons, tigres, singes, canards sauvages, auteur de portraits et de paysages.

Peintures de Mou-k'i reproduites dans les « S. R. » Dragon et tigre, vol. I; Kouan-yin, singe et grue, 3 planches (XXVII); vol. II, pl. 12; couvre-feu dans un temple lointain, vol. V, pl. 10; vol. VII, pl. 19; vol. X, pl. 8, un arhat; vol. XIV, pl. 10; poule et poussins, vol. XV, pl. 14; rivage lointain et bateau rentrant au port, vol. XVII, pl. 14; hirondelles et saules.

Nous dirons également quelques mots des ouvrages relatifs à la critique artistique. Le T'ou houa kien wen tche de Kouo Jo-hiu renferme des notes très intéressantes sur l'art pictural, il embrasse la période com-

1. Cité par GILES, *I. H. C. P. A.*, p. 126.
2. GILES, *C. B. D.*, n° 454 et partie historique p. 5.
3. GILES, *I. H. C. P. A.*, p. 127.
4. GILES, *C. B. D.*, n° 1236.
5. HIRTH, *S. F. C. N. B.*, n° 44, app. I et GILES, *I. H. C. P. A.*, p. 125.

prise entre les dates extrêmes de 841 et de 1074, il est divisé en six chapitres et donne une longue liste de peintres[1].

Nous avons déjà en l'occasion de parler du Siuan ho houa p'ou (voir p. 7, note 2). Cet ouvrage est composé de dix chapitres : 1° Taoïsme et bouddhisme, 2° Figures humaines, 3° Edifices, 4° Peuples étrangers et leurs animaux, 5° Dragons et poissons, 6° Paysages, 7° Animaux, 8° Fleurs et oiseaux, 9° Bambous, 10° Légumes et fruits.

Le Houa che de Mi Fei donne des détails techniques et des renseignements sur les collections de ses amis, contient une quantité de remarques sur le papier, la soie, etc.

Le Houa p'in de Li Ki'i est une œuvre très indépendante, l'auteur y signale sans crainte les défauts de telle ou telle peinture, discute les questions d'authenticité, d'ancienneté, etc. Une quantité de détails techniques y sont également donnés (exposition des peintures, montage, enroulement, etc).

Citons aussi le Houa ki de Teng Tch'ouen dont les sept premiers livres contiennent des indications purement biographiques ; le huitième livre comprend des œuvres importantes des anciens maîtres figurant dans les collections privées ; le neuvième et le dixième comportent toute une série de remarques très intéressantes ; la fin du neuvième livre en particulier est une contribution très intéressante à l'étude de la peinture coréenne, japonaise et indienne[2].

1. On trouvera une analyse de cet ouvrage dans la brochure de M. HIRTH, « Über die einheimischen Quellen zur Geschichte der Chinesischen Malerei von den ältesten Zeiten bis zum 14 Jahrhundert, » p. 19-20.
2. HIRTH, E. Q., p. 20-22 et F. E., p. 50. Sur les ouvrages de critique, v. HIRTH, S. C. N. R., app. II, p. 103 et GILES, I. H. C. P. A., p. 132-135.

— 38 —

SIXIÈME PÉRIODE

LES MONGOLS (1260-1368)

C'est vers 1260 que Khubilai khan fut proclamé empereur. Les troubles politiques qui agitèrent la Chine durant cette période n'étaient pas favorables au développement des arts, aussi ne trouvons-nous qu'un très petit nombre d'artistes. Nous citerons d'abord TCHAO MONG-FOU (surnom Song-siue, appellation Tseu ang) né vers 1254, descendant de la famille des Song. Lors de la chute de la dynastie, il se retira dans la vie privée jusqu'en 1286. Il revint alors à la Cour et fut nommé secrétaire du Ministère de la guerre. La réputation artistique de Tchao Mong-fou est considérable, c'est le peintre des chevaux, le paysagiste émérite auquel les critiques assignent parfois un rang supérieur à Ts'ao Pou-hing et à Han Kan. Son coup de pinceau était puissant et délicat, ses compositions toujours pittoresques et originales; ses paysages sont des visions colorées et poétiques. Il reproduisait avec talent les œuvres de Wang Wei. M. Guimet possède un paysage original de Tchao qui semble sortir de sa manière habituelle (voir rep. pl. II A et description et traduction, N° 25)[1]. (Don de S. M. l'impératrice Tseu Hi).

La femme de Tchao, la dame KOUAN, était un excellent peintre de fleurs.

L'un de ses fils nommé TCHAO YONG (surnom Tchong Mou) aurait peint des paysages dans le genre de Tong Yuan et se serait distingué dans la représentation des hommes, des chevaux, des montagnes et des fleurs[2].

KAO K'O-KONG (appellation Yen-king ou King-yen) vivait dans la seconde moitié du XIIIᵉ siècle; il eut le titre de Président du ministère de la justice et forma d'abord son style en étudiant les œuvres de Mi Fei puis celles de Tong Yuan et de Kiu-jan. Il cherchait son inspiration dans l'alcool, et une fois sous cette influence il était capable de produire

1. Voir dans GILES, I. H. C. P. A., deux planches représentant : 1° Paysage de Tchao Mong-fou à l'imitation de Wang-Wei, p. 50; 2° Chevaux à la baignade, p. 136.
2. BUSHELL, A. C. Traduction d'ANDERSON DE TIZAC, p. 333.

des esquisses étonnantes de mouvement et d'expression. Après sa mort ses peintures atteignirent des prix très élevés[1].

Ts'ien Siuan (appellation Chouen-kiu, surnom Yu-t'an) de Wou-hing dans le Tchökiang fut un partisan très fidèle de l'ancienne dynastie des Song, il appartenait au parti dirigé par Tchao Mong-fou, et fut indigné en apprenant le revirement politique de ce dernier; il se mit à errer, s'occupant uniquement de poésie et de peinture. Il avait besoin du « stimulant du vin » pour travailler; la peinture terminée, il ne s'en préoccupait plus et les amateurs avaient l'habitude de l'emporter. Il était portraitiste, paysagiste, peintre de fleurs et d'oiseaux[2]. M. Guimet possède une peinture de ce peintre datée de 1312 (voir catalogue n° 31)[3].

Li K'an, peintre du bambou, devint en 1312 Président du ministère de l'office civil; et fut envoyé en mission en Annam où il put étudier à loisir son sujet préféré (l'Annam est en effet le pays d'origine du bambou).

Il publia deux ouvrages, l'un sur la peinture du bambou en couleurs et l'autre sur le bambou en monochrome.

Wang Tchen-p'eng, fonctionnaire du service du transport des grains, avait été un favori de l'empereur Ayouli Palpata (Jen tsong) 1311-1320[3], qui lui donna le surnom de « Nuage solitaire; » il excellait dans les peintures de dimensions restreintes, il poussait la délicatesse du détail jusqu'à la minutie. Les peintures dont il orna le palais Ta ming étaient très estimées[4].

Yen Houei (japonais Gan-Ki) aurait été suivant Anderson[5], le dernier des grands maîtres; il forme avec Ma Yuan et Hia Kouei une sorte de trinité que les Japonais désignent sous le titre de Ba-Ka-gan : il excellait dans les sujets bouddhiques et taoïstes.

Peintures de Yen Houei reproduites dans les « S. R. » : vol. II, pl. 24; deux ermites, vol. VI, pl. 21; deux Arhats; vol. IX, pl. 16 (attribution) : vol. X, pl. 11 (Bodhidharma).

Houang Kong-wang (surnom Ta-tch'e, appellation Tseu-kieou), commença d'abord par étudier les œuvres de Tong Yuan et de Kiu-jan, il dégagea peu à peu son originalité et devint lui-même chef d'école. « Le sommet de ses montagnes semblait recouvert d'une couche d'alun[6]. »

Ni Tsan le mettait sur le même rang que Kao K'o-kong, Tchao Mong-fou et Wang Mong et regardait ces peintres comme les quatre plus grands paysagistes de la dynastie des Yuan.

Il se contentait de prendre, en face des sites qu'il remarquait, de grossiers croquis, qu'il étudiait ensuite à loisir.

1. Giles, *I. H. C. A.*, p. 138 et Chavannes, *Toung Pao*, p. 526, n° 59, oct. 1909.
2. Une œuvre de Ts'ien Siuan est reproduite dans Giles, *I. H. C. P. A.*, d'après la Kokka, p. 138, avec notice de M. Bryson, voir également reproduction en couleurs du même sujet : *Mausterberg, Chinesische Figuren Malerei. Westermann's Monatsheften (februar 1909)*.
3. Giles, *C. B. D.*, n° 13.
4. Giles, *I. H. C. P. A.*, p. 140.
5. Anderson, *British Museum Catalogue*, p. 487, cité par Giles, *I. H. C. P. A.*, p. 141, reproduction, p. 140.
6. Cité par Giles, *I. H. C. P. A.*, p. 142.

Il tirait de l'aube et du crépuscule des effets surprenants; il employait de préférence le pourpre pâle et plus rarement le vert et le bleu[1].

WANG MONG (appellation Chou-ming) était originaire de la ville préfectorale de Hou-tcheou dans la province de Tchö-kiang; il était le neveu[2] de Tchao Mong-fou. A la fin de la dynastie des Yuan il se retira sur la montagne Houang-ho (montagne de la grue jaune, d'où le surnom de « Grue Jaune » qui désigne parfois Wang Mong). Au commencement de la dynastie des Ming il fut impliqué dans l'affaire de Hou Wei-yong[3] dont il était un des protégés, il mourut en prison en 1385[4].

Il prit d'abord Kiu-jan comme modèle et étudia les œuvres de Wang Wei. Il pouvait traiter un paysage de dix façons différentes.

Une de ses peintures est reproduite dans le Tchöng kouo ming houa tsi, elle représente « l'ermitage de la montagne Ts'ing-pien ».

T'ANG TI (appellation Tseu-houa) originaire de Wou-hing (actuellement Hou-tcheou fou province de Tchö-kiang), vivait à l'époque des Yuan et reçut, dit-on, des leçons de Tchao Mong-fou (voir peinture Guimet N° 4 ͡).

MA WAN (appellation Wen-pi); reproduction d'une de ses peintures dans le Tchöng kouo ming houa tsi : Temple retiré au milieu des montagnes automnales[5], datée de 1360.

NI TSAN (1301-1374), employa sa fortune très considérable à collectionner de vieux livres et d'anciennes peintures. Comme il prévoyait la chute prochaine de la dynastie des Yuan, il répartit sa fortune entre ses parents et ses amis et se mit à parcourir les montagnes du Kiang-sou.

« Il aimait à séjourner une dizaine de jours dans quelque monastère, se contentant du quinquet et du lit de bois mis à sa disposition. Il prenait parfois du papier et un pinceau et esquissait un sujet assez simple comme un bambou ou un roseau, il donnait ces études à tous venants, et les amateurs du voisinage payaient plusieurs dizaines de taëls pièce. »[6]

Un domestique lui apporta une fois de la soie et quelque argent au nom de son maître en le priant de vouloir bien exécuter une peinture ; cela le fâcha beaucoup, et il dit au domestique : « Je ne suis ni un artiste mercenaire, ni un parasite, » et il prit la soie, la déchira et renvoya le domestique avec l'argent[7]. Il s'intitulait « nuage forestier. »

WOU TCHEN (appellation Tchong-kouei) (1280-1354) est désigné assez souvent par son surnom Mei houa tao jen

1. GILES, *I. H. C. P. A.*, p. 142.
2. Petit-fils, d'après M. GILES.
3. GILES, *C. B. D.*, n° 824.
4. CHAVANNES, *T'oung Pao*, oct. 1909, p. 516, n° 2.
5. CHAVANNES, *T'oung Pao*, oct. 1909, p. 523, n° 35.
6. Cité par GILES, *I. H. C. P. A.*, p. 143.
7. Cité par GILES, *I. H. C. F. A.*, p. 143.

« Le sage des fleurs de prunier. » Il était originaire de Kia-hing fou dans la province de Tchö-kiang[1]. Il semble avoir excellé dans les paysages, les bambous et les arbres. Comme beaucoup d'autres artistes il refusait d'être le salarié de quelque riche amateur, et ne travaillait qu'à sa guise, au gré de son inspiration. Pour le paysage il prit modèle sur Kiu-jan dont il reproduisit certaines peintures avec une exceptionnelle maîtrise.

Œuvres reproduites dans le Tchong kouo ming houa tsi : n° 4, Tige de bambou à l'encre noire ; n° 65, La résidence au milieu des ruisseaux et des bambous.

Lou Kouang (appellation Ki-hong, surnom T'ien-yeou) était originaire du Kiang-sou ; il est l'auteur d'un paysage reproduit dans le Tchong kouo ming houa tsi, 1ᵉʳ fascicule, n° 3[2].

Tchou Yu était également originaire du Kiang-sou ; paysagiste de talent, chaque fois qu'il entendait parler d'un beau paysage il se hâtait d'y aller afin d'en faire un croquis. A cette époque Wang Tchen-p'eng était à la Cour de l'empereur Ayouli-Palpata (Jen tsong, 1311-1320). Tchou Yu l'accompagna dans ses voyages et acquit sa méthode ; il reçut de l'empereur la commande d'un portrait du Bouddha qui plut infiniment.

Mentionnons pour clôturer cette liste Kao Sien (peintre de chevaux).

Nous pouvons citer parmi les œuvres les plus importantes concernant la peinture et la critique d'art le Houa kien de T'ang Heou ; nous y trouvons une évaluation assez originale des peintures des vieux maîtres. T'ang Heou dit qu'à son époque trois peintures de Li Long-mien s'échangeaient contre une ou deux de Wou Tao-tseu et que deux peintures de Wou Tao-tseu équivalaient à une de Kou K'ai-tche ou de Lou T'an-wei[3].

Le T'ou houei pao kien de Hia Wen-yen contient également quelques passages intéressants. « Les sujets religieux, les figures humaines, les bœufs et les chevaux n'ont pas été aussi bien représentés à notre époque que sous les anciens maîtres ; au contraire, les paysages, les arbres, les rochers, les fleurs, les bambous, les oiseaux et les poissons des peintres contemporains jouissent d'une incontestable supériorité. »

Le Tcho keng lou de T'ao Tsong-yi, condense en de brèves formules, les préceptes généraux de l'art pictural.

1. Chavannes, T'oung Pao, oct. 1909, p. 517, n° 4.
2. Chavannes, T'oung Pao, oct. 1909, p. 517, n° 3.
3. Giles, I. H. C. P. A., p. 147. — Пхғш, E. Q., p. 34. — Пхғш, S. F. C. N. B., app. I, 13 : 11, 12, 22.
4. Giles, I. H. C. P. A., p. 148. — Пхғш, E. Q., p. 35, 38. — Пхғш, S. F. C. N. B., app. II, 17.

SEPTIÈME PÉRIODE

LA DYNASTIE DES MING (1368-1644).

Nous verrons durant cette longue période la peinture chinoise décliner peu à peu : la décadence se masque sous une trompeuse apparence de richesse et de fécondité dans la production artistique, mais la noble simplicité des œuvres antérieures ne sera plus dépassée. Les artistes sont nombreux, mais sans grande originalité ; ils vivent de l'exploitation du passé et leur mérite consistera dans la copie plus ou moins exacte, dans l'imitation plus ou moins inspirée. Nous trouverons cependant çà et là quelques heureuses exceptions, quelques talents originaux, quelques maîtres dignes de leurs prédécesseurs.

Hia Tch'ang (en japonais Ka-chiou-sho), peintre de bambous et de rochers. Ses peintures très célèbres étaient acquises même par les lointains barbares de l'Est (Les Japonais ?).

Wang Fou, ou Wang Fei, appellation Mong-touan, surnom Yeou-che, se surnommait encore « le vieil ami qui se trouve sur la montagne Kieou-long, » vécut de 1362 à 1416. Il était originaire de Wou-si (Kiang-sou) l'émule de Hia Tch'ang pour la peinture des bambous ; ces deux peintres étaient d'ailleurs contemporains, ils sont également louangés par les critiques.

Tai Tsin, l'un des meilleurs peintres de la dynastie, arriva pauvre et sans appui à la capitale où toutes les places étaient déjà occupées par les peintres officiels. Tai Tsin exposa au palais une de ses œuvres représentant un paysage automnal avec une rivière où pêchait un homme vêtu de rouge, le rouge était une couleur dont le maniement exigeait une très grande habileté et Tai Tsin avait admirablement réussi cette teinte. L'un des membres influents de l'Académie voulut bien reconnaître la beauté de la peinture, mais il fit remarquer qu'elle manquait de délicatesse, et comme Tai Tsin lui demandait d'être plus explicite, l'Académicien lui fit remarquer que le rouge était la

1. Giles, *I. H. C. P. A.*, p. 151.

— 43 —

couleur réservée aux vêtements officiels et qu'elle ne seyait pas à un pêcheur à la ligne. A partir de ce moment Tai Tsin refusa d'exposer ses œuvres : il mourut dans la misère, et ce n'est qu'après sa mort qu'on reconnut sa valeur.

Les influences de Li T'ang et de Ma Yuan semblent avoir dominé l'œuvre de Tai Tsin.

TCHANG NING eunuque qui s'éleva au rang de préfet, paysagiste de talent. Trois de ses œuvres ont été remarquées et commentées par un critique : « Couchant sur la mer, » « Pont de pierre sur une cascade » et « Li T'ai-pö le poète regardant la cascade Lou chan. »

LIN LEANG originaire de la province de Kouang-tong se distingua dans la peinture des fleurs, des fruits, des oiseaux et des arbres. Son travail était extrêmement rapide[1].

WOU WEI, peintre très estimé, fut remarqué par l'empereur Hien tsong (1465-1488) qui lui octroya une situation officielle. « Il était épris de tout ce qui concerne le théâtre, le vin, les femmes, et pour obtenir de lui une peinture, il suffisait d'organiser une partie où figuraient tous ces accessoires[2]. »

Étant un jour en état d'ébriété, il fut mandé par l'empereur qui lui ordonna de dessiner une source dans une pinède. Wou heurta un pot à encre qui se renversa sur le sol ; le peintre se servit de l'encre répandue pour tracer le dessin demandé, et y réussit à merveille[3].

CHEN TCHEOU (appellation K'i-nan, surnom Che-t'ien) était originaire de Tch'ang-tcheou (act. Sou-tcheou fou dans le Kiang-sou) (1427-1507), reçut tout d'abord les leçons de son père, il étudia ensuite les œuvres de Houang Kong-wang et de Wou Tchen.

Le « Tchong kouo ming houa tsi » a publié la première, la deuxième et la quatrième des neuf peintures sur soie représentant des paysages et faites à l'imitation d'anciennes peintures sur soie (n°s 19, 20 et 51) : « La chambre d'étude au milieu des abricotiers en fleurs » datée de 1486. « Les feuilles jaunies dans la forêt d'automne[4]. »

KOUO YU, remarquable paysagiste. TCHONG LI, renommé pour ses montagnes ses plantes et ses insectes. SOUEN K'AN, le peintre du chrysanthème. SIAO KONG-PO, portraitiste.

T'ANG YIN (appellation Tseu-wei, surnom Licou-jou) était un artiste de talent, l'un de ceux qui pouvaient être comparés aux anciens maîtres. Il peignait avec beaucoup d'adresse les sujets bouddhiques, les figures humaines, les véhicules de toutes sortes.

Nous pouvons citer parmi ses œuvres un tableau fait pour M. Yun Tch'à, portant une poésie de Wen Tcheng-ming :

« Appuyé sur un arbre, un homme est au bord d'une rivière. »

1. Deux reproductions dans GILES, I. H. C. P. A., p. 154, oies sauvages et roseaux (au *British Museum*) et aigle (*British Museum*).
2. Cité par GILES, I. H. C. P. A., p. 155.
3. Cité par GILES, I. H. C. P. A., p. 155.
4. CHAVANNES, *T'oung Pao*, p. 520, 525, 528, oct. 1909.

« Tableau représentant une forêt en automne et des bouquets de bambous. »

« Le vent d'automne et l'éventail en soie[1]. » Une peinture de T'ang Yin se trouve au Grassi-Museum à Leipzig :

« Déesse sur le dragon dans les nuages » datée 1508.

Une autre se trouve au musée Guimet : « Bonze domptant un dragon venimeux » (voir catalogue N° 53).

WEN TCHENG-MING (japonais Boun-Cho-mei) Wen P'i connu surtout sous son appellation de Tcheng-ming, et, cette appellation étant devenue comme son nom personnel, il en prit une autre qui fut Tcheng-tchong; on le désigne souvent par son surnom de Heng-chan. Il était originaire de Tch'ang-tcheou, sous-préfecture qui fait partie intégrante de la ville préfectorale de Sou-tcheou dans la province de Kiang-sou. Il est aussi célèbre comme calligraphe et comme poète que comme peintre. Il vécut de 1480 à 1559[2]. Il prit comme modèle Chen Tcheou, qu'il surpassa bientôt par la beauté de son coloris; on le considère comme ayant présenté toutes les caractéristiques du génie de Tchao Mong-fou.

K'ieou Ying (appellation Che-fou[3]) étudia d'abord sous Tcheou Tch'en, un artiste sur le compte duquel les critiques ne semblent pas tomber d'accord. K'ieou Ying se serait rapidement rendu compte qu'il ne lui était pas possible d'atteindre un rang très élevé et il se contenta de copier les œuvres des anciens maîtres, il y réussit dans la perfection. On doit remarquer ici, avec M. Giles[4], que le copiste n'est pas réduit en Chine au rôle de reproducteur servile, la copie y est une interprétation personnelle et souvent très libre. L'initiative de l'artiste s'y maintient, il peut développer son originalité, ajouter à la peinture des éléments nouveaux. M. Guimet possède une série de peintures de K'ieou Ying, avec poésies de Wen Tcheng-ming; ce sont d'admirables paysages qui expriment avec beaucoup de vérité les harmonies si tendres et si mélancoliques des différentes heures du jour, les nuances variées, les couleurs changeantes que les saisons prêtent aux paysages. Les vers de Wen Tcheng-ming ajoutent à la poésie des choses la poésie humaine. Nous savons d'ailleurs par les critiques que l'habileté de K'ieou Ying était merveilleuse, et il se pourrait en effet qu'il ait pris les éléments les plus précieux, les plus caractéristiques de chaque maître pour les réunir et les condenser par la force de sa mémoire et la dextérité de son pinceau dans ses œuvres mêmes[5].

Deux peintures de K'ieou Ying sont reproduites dans les « S. R. » vol. II, n° 37, 2 planches (deux jardins). Tong K'i-tch'ang dit qu'il était une incarnation de Tchao Po-kiu, peintre de l'époque des Song.

TCHOU LANG imita très heureusement Wen Tcheng-ming.

TCH'EN CHOUEN, peintre de fleurs et d'insectes, paysagiste assez renommé. Ts'ien kou, élève de Wen Tcheng-ming.

1. CHAVANNES, T'oung Pao, oct. 1909, p. 515, n°s 21, 53, 37, 68 (Tchong kouo ming hoa tsi).
2. CHAVANNES, T'oung Pao, oct. 1909, p. 517, n° 5. — GILES donne pour Wen Tcheng-ming les dates 1522-1567. I. H. C. P. A., p. 159.
3. Surnom Che-tcheou.
4. GILES, I. H. C. P. A.
5. GILES, I. H. C. P. A., p. 159.

— 45 —

Kao Kou, paysagiste, peintre de fleurs et d'oiseaux, s'inspira des grands peintres des Song et des Yuan ; il aimait immodérément le vin.

Heou Yue, portraitiste très habile à saisir la ressemblance. Ayant été capturé par des brigands, il fit le portrait du chef de la bande et de ses acolytes ; relâché après le paiement de sa rançon, il remit le portrait des voleurs aux autorités ; grâce à ce moyen d'identification ils furent tous saisis et exécutés.

Souen K'o-hong, se fit remarquer par la beauté de ses paysages exécutés sous l'inspiration de Ma Yuan : pour les fleurs et les oiseaux il subissait l'influence de Tchao Tch'ang. Dans ses dernières années il peignit le prunier et le bambou[1].

Tcheou Tche-mien, peintre très original, se distinguait par la fraîcheur et la délicatesse de sa touche. Chez lui, il élevait une quantité d'oiseaux qu'il observait très soigneusement. Ses œuvres se distinguent par leur vitalité.

Ting Yun-p'eng, mieux connu sous le surnom de Nan-yu, était un excellent portraitiste et paysagiste : son style rappelait celui de Li Long-mien.

Wou T'ing, peintre religieux dont les œuvres rappellent celles de Tchang Seng-yeou et de Wou Tao-tseu, son inspiration très élevée l'égale presque à Kou K'ai-tche. Il est fait mention de deux de ses œuvres, une représentant le Bouddha, l'autre l'enseignement de la loi à Çrâvastî[2].

Tong K'i-tch'ang (1555-1636) (appellation Huan-tsai, surnom Sseu-po, autres surnoms Hiang-kouang, Sseu-wong), était originaire de Houa-t'ing, sous-préfecture faisant partie intégrante de la ville préfectorale de Song-kiang dans la province de Kiang-sou. C'est l'un des bons artistes de l'époque des Ming ; il était également excellent calligraphe et poète distingué. Il copia les anciens maîtres avec une inlassable ardeur et tout particulièrement Kiu-jan, Tchao Ts'ien-li et Tchao Pokiu (peintre de sang impérial, de la dynastie des Song). Un album ayant appartenu à Tong K'i-tch'ang a été acquis récemment par M. Guimet ; il contient une préface de Wang Che-min (1592-1680), qui fit relier l'album après la mort de Tong K'i-tch'ang (Voir traduction, N° 77) ; voir dans les « S. R. » vol. XVII, pl. 24, rochers et bambous. Citons encore quelques peintres de moindre importance tels que Fan Yun-lin, Tcheou Ying. — Lou Tö-tche, peintre de bambous, perdit l'usage de sa main droite et se servait très adroitement de sa main gauche.

Citons parmi les femmes, M^mes K'ieou et Tcheou Chou-hi.

Parmi les ouvrages de critique artistique on peut mentionner le Chou houa che de Tch'en Ki-jou.

1. Giles, I. H. C. P. A., p. 162.
2. Ville de l'Inde centrale où le Bouddha prêcha.

— 46 —

HUITIÈME PÉRIODE

LA DYNASTIE ACTUELLE

Nous pourrons relever au début de cette dynastie les noms de quelques bons artistes, nous nous verrons ensuite astreints à limiter notre énumération, surtout pour ce qui concerne la partie contemporaine où le « crible » de l'histoire n'a pas encore opéré.

Houa Yen (autres noms Ts'ieou-yo, Tong-yuan cheng, Po cha chan jen, Sin lo chan jen), originaire de la province de Fou-kien, peignit principalement le paysage, le portrait, la fleur, les oiseaux, les insectes, les végétaux.

Il passa ses dernières années à Yang-tcheou, ses œuvres furent reproduites fréquemment par un peintre assez médiocre Wang Son appelé aussi Siao-moou[1].

Lan Ying (appellation T'ien-chou, surnom T'ie-seou) originaire de Ts'ien-t'ang (ville préfectorale de Hang-tcheou province de Tchö-kiang), commença par étudier les grands peintres de l'époque des Song et des Yuan et s'adonna tard à la peinture florale. Ses paysages rappellent le style de Chen Tcheou[2]. Tableau représentant l'automne avancé et les montagnes hautes, daté de 1644.

Wang Che-min (appellation Souen-tche, surnoms Yen-k'o, Si lou lao jen) vécut de 1592 à 1680 ; il était originaire de la préfecture secondaire de T'ai-ts'ang dans la province de Kiang-sou, il s'instruisit en étudiant les œuvres des maîtres de l'époque des Song et des Yuan : son style est tout imprégné de cet archaïsme ; il est également connu comme poète et calligraphe. Dans le Tchong kouo ming houa tsi, 1ᵉʳ fascicule, n° 7 : Paysage, 4ᵉ fascicule n° 54 : pins et thuyas dans les montagnes du sud[3].

1. Hmm, *S. F. C. N. B.*, n° 2.
1. Hmm, *S. F. C. N. B.*, n° 5. — Chavannes, *T'oung Pao*, oct. 1909, p. 523.
2. Hmm, *S. F. C. N. B.*, n° 8. — Chavannes, *T'oung Pao*, oct. 1909, p. 518 et 525.

— 47 —

Wang Kien (1598-1677), parfois surnommé Lien-tcheou parce qu'il fut préfet de Lien-tcheou dans le Kouang-tong, était le petit-fils de Wang Che-tcheng, écrivain et calligraphe; il est l'auteur d'une série d'excellentes copies.

Dans le Tchong kouo ming houa tsi, 3ᵉ fascicule, n° 40, Première des peintures de son recueil; 4ᵉ fascicule n° 55: Pavillon sur le torrent et effet de couleur dans la montagne, à l'imitation de Mei tao jen; 5ᵉ fascicule, n° 69, Précipices nuageux et ombrage de pins¹.

Wang Houei (appellation Che-kou, était également connu sous les surnoms de Keng yen san jen et de Ts'ing houei tchou jen) était originaire de Tch'ang-chou dans la province de Kiang-sou, il vécut de 1632 à 1717, il étudia sous Wang Kien; c'était surtout un éclectique, qui comme K'icou Ying cherchait à synthétiser ce que les anciens maîtres avaient de meilleur dans leur style. Il illustra le voyage de l'empereur K'ang-hi dans le sud.

D'après Giles², « Wang Houei se serait servi de sa main gauche pour dessiner, ce qui l'aurait fait surnommer « Tso cheou wang, » « celui qui se sert de sa main gauche. »

Trois de ses peintures sont reproduites dans le Tchong kouo ming houa tsi : 1ᵉʳ fasc., n° 9, Paysage imité de King Hao; n° 10, Cascade dans les pins ; n° 11, Herbes au printemps ; 3ᵉ fasc., n° 70, Grand Kakemono représentant le temple Siao au milieu des montagnes neigeuses, à l'imitation de Wang Wei³.

Wang Yuan-k'i (appellation Mao-king, surnoms Li-t'ai et Sseu-nong), 1642-1715, le dernier nom est son titre « Ministre des finances, » il était comme Wang Che-min, son grand-père, originaire de T'ai-ts'ang ; il fut reçu docteur en 1670. Il produisit beaucoup et signa même certaines œuvres de ses élèves, d'où l'on peut conclure que son cachet apposé sur une peinture ne constitue pas une garantie de premier ordre.

Peintures reproduites dans le Tchong kouo ming houa tsi, 1ᵉʳ fasc., n° 8 : Paysage imité de Ta-tch'e ; 4ᵉ fasc., n° 59, nuages et montagnes, à l'imitation du chang-chou Kao ; 3ᵉ fasc., n° 45, Un matin de printemps à T'an-t'ai à l'imitation du « Bûcheron de la montagne de la grue jaune, » n° 44, Paysage à l'imitation de Mei tao jen, 2ᵉ fasc., n° 23, Kakemono représentant une vue de lointain en couleur à l'imitation de Yi kao-che; 5ᵉ fasc., n° 71, Paysage; peinture faite pour être donnée à Che-kou⁴.

Yun Ko (Nan-t'ien lao jen est le surnom que se donna dans sa vieillesse Yun Ko ; son appellation était Cheou-p'ing ; mais, comme elle se substitua à son nom personnel, il prit une autre appellation : Tcheng-chou ; il s'attribua encore les surnoms de Tong yuan k'o, Po yun wai che, Yun k'i wai che). Il était originaire de Wou-tsin, sous-préfecture qui

1. Hürth, S. F. C. N. B., n° 9. — Chavannes, T'oung Pao, oct. 1909, p. 523, 525, 528.
2. Giles, G. B. D., n° 2183.
3. Hürth, S. F. C. N. B., n° 10. — Chavannes, T'oung Pao, oct. 1909, p. 518, 519, 528.
4. Hürth, S. F. C. N. B., n° 11. — Chavannes, T'oung Pao, oct. 1909, p. 525 et suivantes.

faisait partie intégrante de la ville préfectorale de Tch'ang-tcheou, dans la province de Kiang-sou; il vécut de 1633 à 1690; son père avait été un partisan très ardent de la dynastie des Ming, il dût même s'enfuir à Canton devant les troupes mandchoues victorieuses, et en 1633, il entra au moment de la prise de la ville, dans un monastère bouddhique. Yun Ko, qui était son troisième fils, resta dans sa maison à la garde d'amis qui lui firent donner une bonne éducation. Il étudia d'abord les paysages de Wang Chou-ming et les œuvres de Siu Hi. C'était un excellent peintre de fleurs, l'un des artistes les plus accessibles au goût européen, son coloris est extrêmement délicat, l'anatomie générale de la fleur absolument impeccable. M. Guimet possède un recueil signé par cet artiste (voir catalogue n° 93).

Peintures reproduites par le Tchong koto ming houa tsi : 1ᵉʳ fasc. nᵒˢ 12, 13, 14, Première, deuxième et troisième peintures du recueil ; 2ᵉ fasc., n° 27, Nénuphars sortant de l'eau, n° 28, hautes branches et torrent impétueux ; 3ᵉ fasc., n° 43, Voyageurs parmi les torrents et les montagnes ; n° 48, Bruits d'automne à l'imitation de Kieou long chan jen ; 4ᵉ fasc., n° 56, Chrysanthèmes d'automne[1].

Yun Ping, appelée également Ts'ing-yu, est la fille de Yun ko, également peintre de fleurs, elle se fit remarquer par l'abondance de ses productions ; elle eut quatre fils qui travaillèrent en s'inspirant de son style.

Ma Ts'iuan (appelée également Kiang-hiang), travailla avec son mari Kong Tch'ong-ho ; à sa mort elle se retira définitivement de la vie publique.

Wou Li, autres noms Yu-chan et Mo-tsing, né en 1632, poète, calligraphe, musicien et paysagiste ; imita le style de Wang Che-min et étudia également les œuvres des peintres des Song et des Yuan ; il devint pour la dynastie actuelle ce que T'ang Yin avait été pour la dynastie de Ming, surtout en ce qui concerne le coloris.

Ses biographes sont en désaccord au sujet de sa mort, d'après l'un deux il serait allé en Europe pour revenir ensuite mourir à Shanghaï[2].

Wou Wei-ye (autres noms Tsiun-kong et Mei-ts'ouen) (1609-1671), travailla très peu ; ses peintures sont très estimées. Il produisait un chef-d'œuvre chaque fois qu'il touchait son pinceau. Wou était un ami de Tong K'i-tch'ang et de Wang Che-min[3].

Tch'en Hong-cheou (autres noms Tchang-heou, Lao-lien et à partir de 1644 Houei-tch'e) (1599-1652), paysagiste, portraitiste, peintre de fleurs et d'oiseaux. Une de ses séries de gravures sur bois représentant 24 portraits d'hommes célèbres fut reproduite et publiée en 1804 au Japon[4].

Tchang Hio-ts'eng (autres noms : Eul-wei et Yo-ngan) natif de Chao-hing dans le Tchö-kiang exerça son

1. Hirth, S. F. C. N. B., n° 12. — Chavannes, T'oung Pao, oct. 1900, p. 516 et suivantes.
2. Hirth, S. F. C. N. B., n° 13.
3. Hirth, S. F. C. N. B., n° 15.
4. Hirth, S. F. C. N. B., n° 16. — Giles, I. H. C. P. A., p. 167.

activité au début de la dynastie, lorsqu'il était préfet de Sou-tcheou. Il s'était fait, dès sa jeunesse, une réputation dans la calligraphie et la peinture. Il imita les artistes de la dynastie mongole[1].

Tchuang Fong (appellation Ta-fong), possède également le nom personnel de Kouan), originaire de Chang-yuan sous-préfecture formant partie intégrante de la ville de Kiang-ning (Nankin) dans la province de Kiang-sou. Talent très original, il cultiva surtout les paysages et les scènes de la vie humaine.

Dans le Tchong kouo ming houa tsi : 4ᵉ fasc., n° 60, Tableau représentant un homme qui lit dans la salle couverte de chaume[2].

Le religieux K'ouen-ts'an (dont le nom de famille était Lieou, surnoms Kie-k'ieou, Che tao jen ou Che kong et Che-k'i ho-chang), se fit remarquer par la pureté de sa vie; il entra à l'insu de ses parents dans un monastère près de Nankin, où il cultiva la calligraphie et la peinture, donnant ses œuvres à ses amis sans jamais consentir à les vendre.

Dans le Tchong kouo ming houa tsi : 3ᵉ fasc., n° 47, Vent et pluie[3], dans les « S. R. », vol. XIV, pl. 22, Paysage.

Le moine Tao-tsi, autres noms Ta-ti-tseu, Che-t'ao, Ts'ing siang lao jen, Tsing kiang heou jen, Che kong chang jen, K'ou kouo ho chang, Hia-tsouen; était très connu comme peintre de bambous et d'orchidées. Ses paysages sont imprégnés de l'influence des anciens maîtres. Dans le Tchong kouo ming houa tsi : 3ᵉ fasc., n° 46 « Bateau de pêche au milieu du torrent et dans la montagne.[4] »

Tchao T'eng (autres noms Siue-kiang, Tchan-tche et plus tard Tchao-tch'eng), l'un des meilleurs copistes de la période K'ang-hi; né à Ying-tcheou fou (Ngan-houei).[5]

Tch'a Che-piao (autres noms Eul-tan, Mei-ho), né à Hieou-ning (Ngan-houei), se fixa à Yang-tcheou fou. Il pratiquait deux styles fort différents; le premier extravagant et torturé, le second élégant et distingué. Il était né en 1615; il mourut en 1698[6].

Mme Li Yin (autres noms Kin-che, Kin-cheng, Che-yen, K'an chan yi che), était née dans le Tchö-kiang; elle vécut dans la maison d'un artiste bien connu : le chambellan impérial Ko Wou-k'i; elle se distingua dans le paysage : ses fleurs sont également réputées pour leur fraîcheur et la délicatesse de leur coloris[7].

Tsiao Ping-tcheng, natif de Tsi-ning fou dans le Chan-tong se spécialisa surtout dans la représentation des scènes

1. Hirth, *S. F. G. N. B.*, n° 18.
2. Hirth, *S. F. G. N. B.*, n° 20. — Chavannes, *T'oung Pao*, oct. 1900, p. 526, n° 60.
3. Hirth, *S. F. G. N. B.*, n° 22. — Chavannes, *T'oung Pao*, oct. 1909, p. 524.
4. Hirth, *S. F. G. N. B.*, n° 23. — Chavannes, *T'oung Pao*, oct. 1909, p. 524.
5. Hirth, *S. F. G. N. B.*, n° 24.
6. Hirth, *S. F. G. N. B.*, n° 25.
7. Hirth, *S. F. G. N. B.*, n° 26. — On peut encore citer parmi les peintres de cette époque Wang Wou; autres noms Wang-Ngan, Kin-tchong.

de la vie humaine. Son biographe dit « que dans la disposition de ses figures, le grand et le petit, correspondaient au proche et au lointain sans la moindre faute » ce qui laisse à entendre que Ping-tcheng se serait plié aux lois de la perspective, affirmation qui semble justifiée par les faits. Ping-tcheng, directeur ou adjoint au bureau astronomique se trouvait en rapports constants avec les jésuites qui y étaient employés, c'est donc à leur influence que nous devons attribuer cette initiation. Ping-tcheng fut chargé par l'empereur K'ang-hi d'établir une série de 46 planches représentant les phases principales de la culture du riz et du traitement de la soie, intitulée Keng-tche t'ou « Illustrations de l'agriculture et du tissage. » Le musée Guimet possède une copie, reproduction en couleurs et un exemplaire imprimé[1] de cet ouvrage.

Tsiou Yi-kouei (appelé également Yuan-pao et Siao-chan), né en 1686 à W'ou-k'i, se spécialisa dans la peinture florale et le paysage; il sacrifiait la ressemblance, le fini extérieur au caractère et à l'expression; ses œuvres sont moins élégantes, mais plus inspirées que celles de Yun Ko².

Leng Mei (autre nom Ki-tch'en), natif de Kiao-tcheou étudia sous Tsiao Ping-tcheng, ce fut le peintre des grandes dames. Il travailla également la gravure sur bois; en 1712 il fut chargé par l'empereur K'ang-hi de l'illustration d'un ouvrage bien connu le « Wan cheou cheng tien; » il exécuta également trente-six gravures sur bois destinées au « Pi chou chan tchouang t'ou, » « Illustrations des villégiatures³. »

Kao Ki-p'ei (autres noms Wei-tche et Ts'ie-yuan) natif de Leao-yang en Mandchourie, mais d'origine chinoise; était un spécialiste de la peinture au doigt, certainement le représentant le plus autorisé de ce genre durant le XVIIIᵉ siècle. Il fit des portraits et se révéla excellent animalier; il pratiqua aussi la peinture d'éventail. Il mourut en 1734 à Péking.

T'ang Tsou-siang (appelé également Tch'ong-lu), né à Wou tsin, excellent peintre de fleurs.

Tsiang Ting-si (appellation Yang-souen, surnoms Si-kou ou Si-kiun, Nan cha tch'ang chou jen, eut comme nom posthume Wen-sou, était né en 1669 à Tch'ang-chou, sa carrière officielle fut extrêmement brillante, il devint président du ministère des finances et se distingua en outre dans la peinture et la poésie. Ses peintures rappellent par leur délicatesse les plus belles œuvres de Yun Ko, il mourut en 1732.

Dans le Tchong kouo ming houa tsi : 3ᵉ fasc. n° 74 se trouve une de ses œuvres « Image du légume merveilleux provenant du jardin privé de l'empereur. » « Une plante potagère portant à sa base neuf tubercules au lieu d'un seul avait poussé en 1725 dans le Yuan ming yuan; pour commémorer ce prodige de bon augure, Tsiang T'ing-si fut chargé de faire cette peinture où il a représenté le légume merveilleux en plaçant à côté un champignon d'immortalité⁴. »

1. Sur Ping-tcheng, v. Hirth, F. E., p. 59 et S. F. G. N. B., n° 28.
2. Hirth, S. F. G. N. B., n° 29, reproduction de fleurs dans Hirth, p. 29.
3. Hirth, S. F. G. N. B., n° 30.
4. Chavannes, T'oung Pao, oct. 1909, p. 529. — Hirth, S. F. G. N. B., n° 37, reproduction p. 31.

— 51 —

CHANG KOUAN TCHEOU, né en 1664 à Ting-tcheou, fit une peinture de la colline sainte Lo-fou près de Canton, qui établit sa réputation de paysagiste. Il était également portraitiste très habile, il publia en 1743 un album intitulé : Wan siao t'ang tchou tchouang houa tchouan, qui contenait un choix de peintures célèbres¹. (Voir catalogue n° 107.)

HOUANG CHEN (autres noms Ying Piao et Kong-mao), originaire de la province de Fou-kien poète, peintre et calligraphe ; visita les sites pittoresques du cours inférieur du Yang-tseu et séjourna pendant huit ans à Yang-tcheou ; portraitiste, et vers la fin de sa vie spécialiste de sujets religieux qu'il traçait à l'aide d'un pinceau assez grossier et de grandes dimensions³.

FANG WAN-YI (se surnommait elle-même Po lien kiu chi), était originaire de la sous-préfecture de Che (ville préfectorale de Houei-tcheou province de Ngan-tsouei) ; elle était la petite-fille du ministre des finances Fang Che-ts'ouen ; elle devint la femme de Lo Leang-fong.

Dans le Tchong kouo ming houa tsi : fleurs d'azalée, 1ᵉʳ fasc, n° 15.

LO P'ING, 1733-1799 (appellation Leang-fong se surnommait lui-même Houa tche seng), était comme son épouse Fang Wan-yi originaire de Che. Son œuvre capitale est une copie de la fameuse peinture de Wou Tao-tseu représentant l'enfer bouddhique.

Dans le Tchong kouo ming houa tsi se trouvent deux reproductions de ses peintures, l'une intitulée « rocher avec des orchidées » l'autre « fleurs de prunier. »

TONG PANG-TA (autres noms : Feou-ts'ouen et Tong-chan), originaire de Fou-yang, étudia les œuvres des anciens maîtres, principalement celles de Tong Yuan et de Kiu-jan. Il mourut secrétaire d'état en 1769⁴.

TS'EN K'OUEN-YI (autre nom Tsai) (1708-1793), peignit dans le style de Tch'en-chouen, il excellait surtout dans les peintures de fleurs.

FANG-HIUN (autres noms : Lan-tch'e et Lan-che) (1736-1799), fils de Fang Siue-ping, artiste assez réputé. Il travailla le paysage et la fleur, il avait passé une partie de sa jeunesse à étudier les chefs-d'œuvres des Song et des Yuan et les reproduisait très habilement. Il imita également certaines peintures de Wen Tcheng-ming⁵.

KIN NONG (appellation : Tong-sin, surnoms Cheou-men, Ki-kin), né en 1687 à Hang-tcheou, séjourna surtout à Yang-tcheou. Ses parents étaient très pauvres et ce n'est qu'à l'âge de cinquante ans qu'il put se consacrer à l'art pictural. Son originalité apparaît surtout dans la représentation de sujets bouddhiques ; les personnages se ressentaient bien de l'influence des anciens maîtres, mais les fleurs et les paysages au milieu desquels ils étaient pla-

1. HIRTH, F. E., p. 61 et S. F. C. N. B., n° 38.
2. HIRTH, S. F. C. N. B., n° 39, et reproduction datée de 1726, p. 35.
3. HIRTH, S. F. C. N. B., n° 40. — CHAVANNES, T'oung Pao, p. 530.
4. HIRTH, S. F. C. N. B., n° 41.
5. HIRTH, S. F. C. N. B., n° 44.

cés étaient des productions intégrales de l'imagination de l'artiste. Il écrivit également des poèmes. La date de sa mort n'est pas exactement connue, il dépassa certainement l'âge de soixante-dix ans[1].

PIEN CHROU-MIN (autres noms Yi-kong, Wei-ki, Tsien-seng, Wei kien kiu che), originaire de Houai-yang dans le Kiang-sou, spécialiste très connu d'esquisses monochromes représentant des oies et des canards au milieu des roseaux. Il vivait à la fin du xviii° siècle et au commencement du xix°[2].

TCHANG YIN (autres noms : Si-ngan, Pao-yen), originaire de Tchen-kiang, vivait au commencement du xix° siècle. Il étudia dans sa jeunesse les œuvres de Wen Tcheng-ming et de Chen Tcheou et remonta jusqu'aux maîtres de l'époque des Song et des Yuan ; auteur de peintures religieuses[3].

MIN TCHENG, originaire du Kiang-sou, établi à Hang-tcheou, peintre de scènes de la vie humaine, de fleurs et d'oiseaux. Caractère très indépendant, il refusait de vendre ses peintures aux riches amateurs et préférait les donner à ses amis[4].

LO KI-LAN (autre nom : P'ei-hiang), femme-peintre très instruite, cultiva également la poésie ; elle devint veuve de très bonne heure et se voua entièrement à l'art. Elle fut patronnée par deux poètes Yuan Mei[5] et Wang Wen-tche ; elle se spécialisa dans la peinture florale et plus particulièrement dans l'étude des orchidées, des pivoines et des fleurs d'amandier. Ses copies sont généralement très estimées[6].

YU TSI (autre nom : Ts'icou-che), né vers 1743 à Hang-tcheou mort en 1823. Ses peintures de femmes ont une réputation proverbiale, elles sont connues sous le nom de Yu mei jen « Les belles de Yu. » Il se distingua également dans la calligraphie, la poésie et la peinture florale[7].

TS'EN FONG (appellation Nan-yuan), originaire de K'ouen-tcheou (ville préfectorale de Yu-nan fou, capitale du Yun-nan), fut reçu docteur en 1793.

Dans le Tchong kouo ming houa tsi reproduction d'une de ses peintures représentant un cheval[8] : n° 61, 4° fascicule.

KAI K'I (autres noms : P'o-yun, Hiang Po, Ts'i-hiang, Licou tong yu tchö). Sa famille était originaire du Turkestan occidental. Il réussissait tout particulièrement les portraits de femmes, et se distinguait plutôt par la netteté de sa touche que par l'élévation de son inspiration. Un critique lui reproche d'exagérer jusqu'à l'outrance la rougeur du teint dans ses portraits[9].

1. HIRTH, *S. F. C. N. B.*, n° 47.
2. HIRTH, n° 52, reproduction, p. 39.
3. HIRTH, n° 53.
4. HIRTH, *S. F. C. N. B.*, n° 54, reprod. p. 40.
5. GILES, *C. B. D.*, n° 2557.
6. HIRTH, *S. F. C. N. D.*, n° 55.
7. HIRTH, *S. F. C. N. D.*, n° 56.
8. CHAVANNES, *T'oung Pao*, oct. 1909, p. 526, n° 61.
9. HIRTH, *S. F. C. N. B.*, n° 57, reproduction p. 42.

Houang Ho (autre nom : Che-p'ing), originaire de Tchen-kiang, beau-frère de Wang Wen-tcho, peintre de fleurs et d'oiseaux, habile, expressif et original[1].

T'ang Lou-ning, vivait sous les règnes de Tao-kouang et de Hien-fong, copia les anciens maîtres; auteur de quelques esquisses représentant de petits oiseaux. Mourut vers 1860.

T'ang Yi-fen (appellation Yu-cheng), réputé pour ses fleurs de pêcher et ses paysages. Il se suicida en 1853 avec toute sa famille pour ne pas tomber aux mains des T'ai-p'ing.

Une de ses œuvres se trouve reproduite dans le Tchŏng kouo ming houa tsi, 2ᵉ fasc., n° 29 :

« Makinomo représentant le cabinet de travail à l'ombre des arbres du vernis[2]. »

Taï Hi (appellation Tch'ouen-che), peintre de bambous et de rochers, se tua en 1860, durant le siège de Hang-tcheou par les rebelles.

Dans le Tchong kouo ming houa tsi, trois paysages, 2ᵉ fasc., n°ˢ 30, 31, 32 et 5ᵉ fasc., n° 73. Peintre à l'imitation de celle qui est intitulée « La montagne où on réfléchit quand on s'est retiré » datée de 1835.

Jen Wei-tch'ang (autres noms : Hiong et Mou-kou), un des peintres les plus prolifiques du XIXᵉ siècle, il mourut à Sou-tcheou en 1875.

Ts'ien Heou-ngan (autres noms : Tcheou-houa, Ts'ing-houan), peintre assez médiocre dans ses œuvres originales, mais bon copiste.

N. B. — Les excellents travaux de MM. Giles, Hirth et Chavannes furent les seuls inspirateurs de ce préambule à notre catalogue; il ne faut donc voir dans ce travail qu'une condensation un peu hâtive de documents empruntés aux auteurs précités.

1ᵉʳ mars-10 avril 1910.

Tchang Yi-tchou et J. Hackin.

1. Hirth, S. F. C. N. B., n° 60 et reproduction p. 44.
2. Chavannes, T'oung Pao, oct. 1909, n° 29, p. 522. — Hirth, S. F. C. N. B., n° 13.
3. Chavannes, op. cit., p. 529 et 524. — Hirth, op. cit., n° 64.

CATALOGUE

(Collections du Musée Guimet et de M. Guimet)

DYNASTIE DES T'ANG (618-905 ap. J.-C.) ET LES CINQ DYNASTIES (900-960)

1. — Estampage de la Kouan-yin de Wou Tao-tseu (1ʳᵉ moitié du viiiᵉ siècle).

 (Don de M. R. Lebaudy).

 Dimensions : 0 m. 80×3 m.

 Sur Wou Tao-tseu (voir partie historique, p. 19).

 Traduction. — Fait par Wou Tao-tseu de la dynastie des T'ang. L'original de cette image se trouvait dans l'île P'ou-t'o, à Nanhai, dans la province de Tchö-kiang. Une reproduction en fut faite par moi; on la fit calquer sur une pierre que l'on dressa à côté de la caverne de Wou-siang à Tong-hai (Japon).

 Le 15ᵉ jour du 5ᵉ mois (en été) de l'année keng-chen, de la période K'ouan-tcheng (1800).

 Signature : gravée par K'in-kiang tch'e Wei Tso.

 A gauche de la figure : Pierre dressée à P'ou-t'o à Nan-hai.

 1. L'île P'ou-t'o (Potala), au large de Ning-p'o est consacrée à Avalokiteçvara (Kouan-yin).

 Deux estampages représentant la Kouan-yin et le Confucius de Wou Tao-tseu ont été offerts au musée Guimet par M. le commandant d'Ollonne.

2. — Estampage. Kouan-yin.

 (Don de M. R. Lebaudy).

 Dimensions : 1 m. 05×3 m.

 Traduction. — D'un œil maternel, elle veille sur le monde. La mer de bonheur et de longévité n'a pas de limites.

 Côté droit : Gravé et dressé par Tong-ting, bonze de la cent quinzième génération de la pagode Jouei-yen dans la montagne Song tao.

 Écrit par K'in-kiang p'ing Wei Tso.

 Cachets : 1. Hi-tsi tcheng tsong.
 2. Vue trois fois par l'empereur.
 3. Jouei-lin tche yin.
 4. Tong ting.
 5. ?
 6. ?

3. — Taï Song (xᵉ siècle). Buffles. Voir pl. III. (8ᵉ feuille de l'album de Tong Ki-tch'ang¹).

 1. Sur Tong Ki-tch'ang (voir partie historique, p. 46).

— 55 —

Dimensions : 0 m. 225 × 0 m. 26, peinture sur soie.

Sur T'ai Song, voir partie historique, p. 24.

Cette peinture rentre dans la spécialité de cet artiste. Un jeune pâtre grimpé sur un arbre agite une branchette. Trois buffles se trouvent tout à côté, l'un d'eux lève la tête vers le jeune garçon. Le paysage est délicatement traité, le coloris très sobre.

Cachets : 1. (Illisible).
2. (Illisible).
3. Apprécié par Wang Yuan-ts'ing.

4. — Siu Hi (x⁰ siècle). Oiseau, insectes et fleur.
(2⁰ feuille de l'album de Tong K'i-tch'ang).
Dimensions : 0 m. 28 × 0 m. 32), peinture sur soie.
Sur Siu Hi, voir partie historique p. 27.

Un oiseau s'apprête à saisir un insecte, l'arrêt du vol est admirablement indiqué. A la partie inférieure on voit un papillon posé sur une feuille de lotus ; il était impossible de rendre avec plus de réalisme les couleurs délicates et finement nuancées qui ornent les ailes du bel insecte.

Traduction de la notice. — La peinture du « nénuphar » est une des meilleures œuvres de Siu Hi. Si on la compare au tableau du t'ai liao Yu, on remarque facilement la différence qui existe entre les deux œuvres et la supériorité de Siu Hi.

Cachets : 1. Examiné jalousement par Lien Ts'iao.
2. ?

Cachet : 3. Conservé par....
4. (Illisible).
5. Siu Hi.
6. Lieou Wei-wen, regardé éclectiquement.
7. Conservé par....
8. (Illisible).
9. Apprécié par Tong.
10. T'ien Sieou.

Cachet de la notice : Tong che ts'iao t'ang.
Signature de la notice : Examiné et conservé par Ki-tch'ang.

5. — Tcheou Wen-kiu (x⁰ siècle). Déesses (voir pl. IV).
(3⁰ feuille de l'album de Tong K'i-tch'ang).
Dimensions : 0 m. 23 × 0 m. 30, peinture sur soie.
Sur Tcheou Wen-kiu, voir partie historique, p. 27.

La facture de cette peinture est très archaïque, les couleurs semblent gouachées. La composition est assez harmonieuse.

Traduction de la notice : Déesses par Tcheou Wen-kiu.
Signature de la notice : Examiné et conservé par Hiuan tsaï¹.

Cachets : 1. Examiné par....
2. Tong K'i-tch'ang.

1. Appellation de Tong K'i-tch'ang.

DYNASTIE DES SONG (960-1260)

Sud (voir Wang Wei, p. 22), nous sommes loin des détails minutieux où les branches et les feuilles réclament autant de soin que les montagnes et les maisons. Malgré leur apparence grossière les œuvres de Kiu-jan sont très expressives.

Traduction sur la peinture : Examiné jalousement par....

6. — Kiu-jan (2⁰ moitié du x⁰ siècle).
(6⁰ feuille de l'album de Tong K'i-tch'ang).
Dimensions : 0 m. 24 × 0 m. 28, peinture sur soie.
Sur Kiu-jan, voir partie historique, p. 37.

Cette peinture se rattache par sa technique à l'École du

7. — KIU-JAN. Paysage. Makimono. Dimensions : 0 m. 28 × 4 m., peinture sur papier.

Première notice en vers par Sou Che[2].

Deuxième notice. — Une peinture intitulée : Chaînes de montagnes et fleuves couverts de brume a été exécutée par Wang Tsin-kin, gendre de l'empereur. M. Sou Che a fait une notice qui a beaucoup contribué à sa célébrité.

Le présent tableau est l'œuvre de Kiu-jan. Il donne une impression de profondeur et d'immensité. Il ressemble quelque peu à l'œuvre de Wang Tsin-kin ; c'est pourquoi M. Sou Che a reproduit sa notice ; et que le titre : Chaînes de montagnes et fleuves couverts de brume a été attribué (par lui) à la peinture de Kiu-jan, ce qui ne rentre peut-être pas précisément dans la pensée de l'auteur.

La composition de cette peinture est supérieure. Wang Tsin-kin s'en était-il inspiré ? Sans répondre à cette question on peut en somme placer les deux auteurs sur le même rang.

Dans la première dizaine du 8e mois de l'année sin-yeou de la période Yeng you (1314).

Écrit par Yeh Chan de Tong Sou.

La peinture est signée par Kiu-Jan.

Cachets : Examiné jalousement par....

Notice. — Montagnes et fleuves par Kiu-jan. Ce tableau inspira quatre grands peintres des Yuan. A partir des Song du Sud, aucun peintre n'a pu l'égaler.

Signé : Sseu-wong[1].

Cachets : 1. (Illisible)

2. { *a.* Lieou T'ien-siou.
 b. Lieou Wei-wen.
 c. Lieou Lien-tcheou.

1. Surnom de Tong K'i-tch'ang.
2. Sur Sou Che plus connu sous le nom de Sou Tong-p'o (voir partie historique, p. 32).

8. — TCHAO PO-KIU. Paysage (voir pl. II). (Peinture donnée à M. Guimet par S. M. l'impératrice Tseu Hi).

Dimensions : 0 m. 45 × 2 m. 32, peinture sur soie. Sur Tchao Po-kiu, voir partie historique, p. 45.

Le coloris est extrêmement sombre, il est composé de deux teintes uniformes : bleue et verte, séparées par des filigranes dorés ou des traits noirs, les couleurs sont superposées comme des stratifications. Les matières employées semblent être des pierres précieuses ; lapis-lazuli, malachite, çà et là on remarque des touches de vermillon et des filigranes d'or.

Cachets sur la peinture : 1. Tcheng-ho.
2. ?
3. ?
4. Cachet pour la bibliothèque de Po-ling.
5. Che li tchouan kia.
6. Cachet du Wen yuan ko[1].
7. Ts'ien-li[2].
8. ?
9. ?

Traduction de la notice. — Jadis, sous le règne de l'empereur Yao qui avait pour ministre Chouen, l'atmosphère était humide, les maladies très fréquentes. Un fonctionnaire nommé Yu, qui fut plus tard successeur de Chouen au trône impérial, fit aplanir des monceaux de terre, des mamelons le long des rivières, les montagnes de Long men et d'ailleurs ; afin de canaliser les eaux qui eurent désormais un cours régulier.... d'où la mer qui les reçoit. La mer est immense, elle est tantôt très agitée, tantôt très calme ; elle a parfois 10.000 li, elle sépare les Chinois des Barbares. Sur la mer on navigue grâce au vent et aux voiles ; on va très vite. Ceux qui ont violé leurs serments y rencontrent le malheur. Des matelots et des pêcheurs

1. Le Wen yuan ko est une bibliothèque impériale à Péking.
2. Autre nom de Tchao Po-Kiu.

— 57 —

passent leur vie sur la mer, les uns périssent noyés et leurs cadavres sont plongés dans le repaire des grosses tortues et des grands poissons. Les autres prennent au contraire les animaux de la mer et vont, soit dans le pays des hommes nus, soit dans celui des hommes aux dents noires. Il en est qui rentrent volontiers en Chine, d'autres ne sont rapatriés que par le vent. Ils sont attirés par les hommes ou les choses qu'ils n'ont jamais vus, et ne se doutent pas de la longueur de la route de retour. On est allé au sud jusqu'à Tchou-yaï et au nord jusqu'à T'ien hiu; on atteignit à l'est Si mou et à l'ouest Ts'ing-siu. La route est longue de plus de 10.000 li. On respirait la vapeur d'eau, on mangeait des poissons et on vivait au milieu des animaux aquatiques et des brouillards. On peut trouver dans la mer des objets précieux et inconnus et dont la valeur dépasse celle des perles brillantes.

Pour ce qui est des objets inconnus, on spécifie leur forme et leur couleur. Dans la mer il y a de grandes îles, des maisons de démons maritimes, des hommes crocodiles, des perles et des poissons de toute sorte. Ces îles sont d'un niveau assez élevé et se dressent au milieu des vagues. On y voit émerger des rochers où habitent des esprits et où perchent les oiseaux qui y couvent leurs œufs et y élèvent leurs petits et s'envolent entre le ciel et l'eau.

Quand les trois lumières (soleil, lune, étoiles) sortent du chaos, le ciel est clair, la lune salubre. Les esprits errent et mènent une existence pure.

Dans ce monde, il y a tant de choses curieuses et extraordinaires.

Vers composés par Yeou Mou-houa.

Écrits par Li K'an¹ Tchong-pin de Ki-K'icou (près de Chouen-t'ien fou prov. de Tche-li).

Notice faite par Wang Si dans le cabinet de Wou yue-sseu : la peinture de Tchao Po-kiu, les vers de Yeou Mou-houa et l'écriture de Li K'an sont trois chef-d'œuvres.

1. Li K'an, appellation Tchong-pin, est un peintre de l'époque des Yuan; nous savons qu'il fut nommé en 1311 président du ministère des emplois civils et qu'il était l'ami de Tchao Meng-fou (*Song yuan yi lai houa jen sing che tou*, chap. 24, p. 2).

9. — TCHAO PO-KIU. Paysage.

(4ᵉ feuille de l'album de Tong K'i-tch'ang).

Dimensions : 0 m. 24 × 0 m. 34, peinture sur soie.

Ce paysage aux teintes sombres et sévères garde l'empreinte très personnelle, très originale de l'art de Tchao Po-kiu : montagnes traitées au vert et bleu et filigranées d'or.

Traduction. — Sur la peinture :

Deux cachets : 1. « Conservé dans le jardin du beau temps. »

2. « Peinture de la bibliothèque impériale. »

Notice. — Villégiature dans le palais Kicou-tchen par Tchao Ts'ien-li⁵.

Po-kiu est le plus réputé des trois Tchao⁶. Cette peinture de facture archaïque a beaucoup de caractère. C'est par là que l'on distingue les meilleurs peintres. Ce tableau est très bien fait et Tchao Ts'ien-li a le mérite de fournir

Cachets : 1. Chef-d'œuvre.
2. Cachet pour la bibliothèque de Po-ling.
3. Tchong-pin¹.
4. ?
5. Conservé précieusement par la famille de Hiang Tseu-king².
6. Bibliothèque du prince.
7. Fi-eul Si.
8. Tcheng-chou³.
9. Mi kong.
10. Kiang chang wai che.
11. Yuan-po⁴.
12. (effacé).
13. (effacé).

1. Appellation de Li K'an.
2. Hiang Yuan-pien, appellation Tseu-king, surnom Mo lin chan jen, est un célèbre collectionneur de la seconde moitié du XVIᵉ siècle.
3. Appellation de Yun Ko (voir partie historique, p. 48).
4. Yuan-po est l'appellation de Wou K'ouan.
5. Appellation de Tchao Po-kiu.
6. Tchao Po-kiu, Tchao Ta-nien, Tchao Meng-fou (?).

l'inspiration aux peintres contemporains Tchou che-wou et autres. Examiné et écrit le troisième mois de l'année yi-mao (1615).

Signé : K'i-tch'ang.
Cachets : 1. Tong K'i-tch'ang.
2. Kiu-che.

10. — Tchao Po-kiu. Paysage.

9ᵉ feuille de l'album des Tong K'i-tch'ang.

Dimensions : 0 m. 22 × 0 m. 24.

Signature : Ts'ien-li.
Cachet : Effacé.

11. — Li Tch'eng (vers la fin du xᵉ siècle). Paysan revenant des champs.

Dimensions : 0 m. 60 × 1 m. 13 ; peinture sur étoffe.

Sur Li Tch'eng, voir partie historique, p. 29.

Le personnage d'une anatomie assez incorrecte s'avance au milieu d'un paysage très sobrement traité. Une montagne se profile dans le lointain.

Sur la peinture : Li Tch'eng.
Cachet : Effacé.

Traduction de la notice. — Li Ying-k'ieou[1] était un peintre très habile, ses œuvres très estimées deviennent rares et coûteuses. A l'époque des Song, il y eut un peintre nommé Li Louen dont le coloris s'inspirait de Mi Tien, la dimension d'une de ses plus grandes peintures est de un pied sept pouces, cette œuvre de Li Ying-K'ieou a trois pieds deux pouces de longueur, il est vrai que c'est l'une de ses plus grandes peintures ; le coup de pinceau est parfait et il est l'objet des éloges de tous les connaisseurs. Pour se faire une idée de son talent, il suffit de se rappeler que cette peinture remonte à quelques siècles, quoique l'étoffe soit devenue noire, la peinture est toujours intacte. On dit que les gens de Wou sont plus habiles que les autres dans l'art pictural. N'est-ce pas vrai ?

Le quinzième jour du cinquième mois de l'année wou-siu (1538) de la période Kia-tsing.

Signature : Écrit respectueusement par Wen Kia[1], surnommé Mou-yuan.

Cachets : 1. Wen Kia.
2. (Illisible).

A gauche se trouve une notice de Tong K'i-tch'ang, intraduisible, la plupart des caractères étant effacés.

12. — Li Long-mien (mort en 1106).

Les envoyés des peuples barbares (feuillets d'album)[2].

Dimensions : 0 m. 28 × 0 m. 33, peinture sur soie.

Sur Li Long-mien, voir partie historique, p. 33.

Ces peintures sont datées de l'année 1078, et signées du nom de Li Long-mien, or nous savons que Li Kong-lin ne prit le nom de Long-mien qu'en 1100, nous nous trouvons en face d'une imitation du vieux maître, et non d'une œuvre originale.

Les peuples barbares présentant les tributs.

Premier cachet : Long-mien.
Deuxième cachet : (Illisible).
Titre de la première page. Les envoyés du royaume Pin t'ong long.

1. Surnom de Li Tch'eng.

1. Wen Kia (appellation Hieou-tch'eng, surnom Wen-chouei) est le second fils de Wen Tcheng-ming (voir partie historique, p. 45). Il vivait donc à l'époque des Ming. On trouvera un de ses autographes daté de l'année 1569, dans le 4ᵉ fascicule du Chou tchoan kong koaung tsi.
2. Voir Appendice p. 79 une note communiquée par M. C.-E. Bonin.

13. — Les envoyés du royaume de Sa-ma-eul-han (Samarkande).

14. — Les envoyés du royaume des Barbares rouges.

15. — Les envoyées du royaume gouverné par une femme.

16. — Les envoyés du royaume Hiong-nou (Huns).

17. — Les envoyés du royaume Hiao-yi.

18. — Les envoyés du royaume de T'ou-fan (Tibet).

19. — Les envoyés du royaume Jou-tchen.

20. — Les envoyés du royaume de Po-sseu (Perse).

21. — Les envoyés du royaume de San-fo-tsi (Java).

Fait par Long-mien à l'automne de la 3e année de yuan fong (1078).
Cachet : Long-mien.

22. — LI LONG-MIEN. La légende de Koei tseu mou chen (datée 1081).

On trouvera des détails complets sur cette œuvre dans le premier volume de la Bibliothèque d'art du musée Guimet, publié en 1904 (notices de MM. Émile Guimet, Tcheng Keng, Tcheng Ki-tong, Marcel Huber, de Milloué, Deshayes). Notice de M. Chavannes dans le Bulletin critique du T'oung Pao (1904, p. 490).

23. — HOUEI TSONG ou SIUAN HO (l'empereur, mort en 1135). — L'empereur Ming-houang instruisant son fils (voir pl. I).
(Peinture donnée à M. Guimet par S. M. l'impératrice Tseu Hi).
Dimensions : 0 m. 28 × 1 m. 10, peinture sur soie.
Sur l'empereur Houei tsong, voir partie historique, p. 35.

Les notices qui accompagnent cette peinture en donnent une description très exacte, tout commentaire serait superflu.

Traduction sur la peinture. — A la partie supérieure droite de cette peinture se trouvent deux cachets, l'un composé de deux dragons stylisés, l'autre d'un phénix et d'un dragon.

A gauche, six cachets : 1. Siuan ho[1].
2. De la bibliothèque impériale.
3. En jade pour mes fiançailles.
4. Apprécié d'après sa juste valeur.
5. Précieusement conservé.
6. Arrière-petit-fils de Taï tsong.

Signatures : 1. Conservé précieusement en l'année jen-tch'en de la période Tche-tcheng (1352) par Chao Heng-tcheng, surnommé l'historien populaire de Ts'ing K'i.
2. Vu par Tcheng Yuan-yeou.

Texte. Première notice. — A la dynastie des T'ang, on a fait une peinture représentant l'empereur Ming-houang instruisant son fils. J'aime cette peinture parce qu'elle est exécutée d'une façon très expressive. Wan Hong traversant la cour est également très bien représenté « Après avoir traité les affaires de l'État, aux heures de loisir, je fais une copie de cette peinture. Est-elle bien faite? Libre aux gens de la critiquer s'ils jugent bon de le faire.

1. Titre de règne de l'empereur Houei tsong, date de la prise de ce titre, 1119.

Cachets : 1. De la bibliothèque impériale.
2. Cachet de peinture impériale.
3. Deux dragons.
4. Cachet en jade pour mes fiançailles.
5. Précieusement conservé.
6. Apprécié d'après sa juste valeur.
7. Arrière-petit-fils de Taï tsong.

Deuxième notice. — Peu d'empereurs connaissaient autrefois la peinture. L'empereur Siuan ho était extrêmement intelligent; après avoir traité les affaires de l'État, il dessinait avec art, des fleurs, des montagnes, des cours d'eau. La moitié de ses œuvres était conservée dans le palais impérial et l'autre moitié se trouvait entre les mains de ses sujets.

Cette copie est l'une de ses œuvres, le sujet étant : L'empereur Ming-houang instruisant son fils. Cela veut dire qu'un souverain qui, instruit le prince héritier, son fils, fortifie l'empire. Le lecteur appréciera cette noble pensée.

Signé : Li Tong-yang de Tch'ang-cha.

Cachet : ?

Troisième notice. — L'empereur Siuan ho a copié la peinture représentant l'empereur Ming-houang de la dynastie des T'ang instruisant son fils. Quoique les couleurs ne soient pas très bien réparties, la scène est représentée avec art et les personnages ont bien l'aspect des gens de cette époque. La physionomie de l'empereur Ming, assis sur un lit de repos, est grave ; son regard pénétrant et expressif. L'enfant est beau et sérieux, il a l'air respectueux. Un officier se tient debout et son attitude fait comprendre le respect dû à l'empereur et au prince héritier. La partie inférieure de son visage est grasse ; ses traits dénotent la bravoure. Un serviteur et deux hommes d'armes sont également bien représentés.

Cette copie est très expressive, elle a peut être autant de valeur que les œuvres de Kiou[1] et de Lou[2].

L'écriture de la notice impériale est de l'école « Seou

1. Kou K'ai-tche.
2. Lou T'an-wei.

kin t'i » (or maigre), elle est élégante et d'un type spécial, elle est aussi belle que celle de Li Tch'ong-kouang.

C'est vraiment admirable.

Signé : Ts'ien Leang-yeou de P'ong-tch'eng.

Cachets : 1. Cachet en jade pour mes fiançailles.
2. Ts'ien Yi-che.
3. (Même que le premier).
4. Ts'ien Yi-che.
5. Kiao Yu-tch'eng.
6. Hong Mong-cheng.
6. Apprécié d'après sa juste valeur.

Quatrième notice. — Les peintures de l'empereur Siuan ho deviennent très rares ; autrefois j'ai vu le tableau qui a pour sujet : Le rapide d'un fleuve à Hong K'iao et celui qui représente « trois chevaux, » deux œuvres de ce souverain. J'ai beaucoup admiré son talent extraordinaire. Cette peinture est encore mieux [que les précédentes]. Le coup de pinceau de Siuan ho a beaucoup de caractère. La physionomie des personnages qui figurent dans ce tableau est grave, leur attitude bien composée. Si les peintres Wou[1] et Li[2] avait été contemporains de Siuan ho, ils auraient été très étonnés de trouver dans l'empereur un artiste aussi habile.

Signé : Yu Tsi.

Cachets : 1. Yu Tsi.
2. Apprécié d'après sa juste valeur.

24. — Ma Lin. Les esprits se réunissant au-dessus de la mer (voir pl. I).

(Peinture donnée à M. Guimet par S. M. l'impératrice Tseu Hi).

Dimensions : 0 m. 65 × 1 m. 45, peinture sur soie.

Sur Ma Lin, voir partie historique, p. 36.

Traduction. — Œuvre originale intitulée « Génies se

1. Wou Tao-tseu.
2. Li Sseu-hiun.

— 61 —

réunissant au-dessus de la mer » de Ma Lin[1] de l'époque des Song. Chef-d'œuvre sans égal.

Écrit par Yu Tsi[2] surnommé Po-cheng le 12e jour du 3e mois de l'année yi-tch'ou, (432) sous le règne de l'empereur T'ai-ting de la dynastie des Yuan.

Tableau original intitulé « Génies se réunissant au-dessus de la mer » de Ma Lin de la dynastie des Song. Le 16e jour de la 2e période du printemps de la 2e année du règne de l'empereur Tch'eng-t'ong (1437).

Écrit par Tou Kin, autrement appelé Tch'eng kin[3].

Œuvre originale intitulée « Génies se réunissant sur la mer » de Ma Lin.

Écrit par l'empereur.

Première notice. — D'après une notice, ce tableau a été exécuté pour être présenté à un empereur à l'occasion d'une fête. C'est un vrai chef-d'œuvre; on voit dans la peinture que le soleil qui vient de se lever est entre la mer et le ciel. La mer est immense et les vagues y forment des rides. Sur la terrasse toute de pierres précieuses, des génies font de la musique. Ils sont très bien représentés, il n'y a dans tout cela rien de vulgaire. Le talent de l'auteur est très grand.

Les montagnes et les rochers sont de l'école de Wang Wei, les arbres et les plantes de celle de Li Tch'èng, les personnages de l'école de Wou Yuan-yu, le coloris de l'école de Tchao Po-kiu.

L'auteur a réuni les qualités de ces grands peintres parmi lesquels il s'est fait une place. On dit qu'il était moins habile que son père Ma Yuan. Cette critique est aussi peu fondée que celle qu'on adressait à Hia Chen fils de Hia Kouei[4].

1. Ma Lin était le fils de Ma Yuan, le petit-fils de Ma Che-yong et l'arrière petit-fils de Ma Iling.
2. Yu-tsi (1272-1348). On trouvera des détails sur ce personnage dans le chap. CLXXXI du Yuan che.
3. Tou Kin (appellation Kiu-nan); il se donnait le surnom de Tch'eng kiu K'ouang tsing hia t'ing tchang; c'est une peintre de la première moitié du xve siècle (T'ou chou tsi tch'eng, section Yi chou tien, chap. 786).
4. Hia Kouei et son fils Hia Chen sont deux peintres de l'époque des Song (voir partie historique p. 36).

Cette peinture a été conservée dans le palais. Aussi était-elle en très bon état.

Je vois qu'il y a de la soie à l'extrémité du tableau, j'y trace alors cette pièce de vers sur la montagne des génies.

Écrit dans le Yen-ko situé dans la montagne T'ao Chan par Yu Tsi, autrement appelé Po-cheng académicien du Tsi hien yuan.

Respectueusement vu par Tch'eng Yuan-yeou qui a pour surnom Siu Tch'ang, le 17e jour du 4e mois, en l'été de la 24e année de la période Tche-tcheng (1364).

Respectueusement vu par Tchang Yo de Houai-nan le 26e jour du 7e mois en l'automne de la 25e année yi-ssen de la période Tche-tcheng (1365).

« La réunion des génies sur la mer » œuvre de Ma Lin qui avait le titre de tai tchao de la Cour, peinture de l'époque des Song, est un véritable chef-d'œuvre. Les points forts sont très nombreux dans cette peinture. Les montagnes sont très bien dessinées de telle façon qu'on y discerne leurs chaînes comme si on se trouvait en face de la nature; la mer est immense; les arbres poussent comme des dragons sortant de l'eau; les collines s'étagent naturellement. Le soleil se levant à l'horizon éclaire les îlots où se trouvent des grues. Quant aux personnages, ils ont un aspect radieux et indolent. Le secret de l'art consiste à peindre des scènes ordinaires en y apportant des conceptions élevées. C'est ce que faisait Ma Lin. Ne doit-on pas le considérer avec beaucoup d'égards.

Écrit le 7e jour du 10e mois de la 16e année de la période Hong-wou (1383) par l'académicien Kie Tsin.

Vu le 15e jour du 7e mois en l'automne de la 4e année de la période Tch'eng houa (1468) par Yi Kien, vice-président du ministère des Rites et rédacteur des « Annales nationales. »

Cachets : 1. Cachet de Tou Kin.
2. Cachet de Mo yun t'ang.
3. Cachet en jade de la cour impériale pour les dessins et les peintures.
4. *Idem.*
5. Peintures précieuses de la cour impériale.

Cachet : 6. Deux dragons.
7, 8, 9, 10, 11 (Illisibles).
12. Ko Hi-tchong.
13. Cachet de Si Yong-t'ang.
14. Yu Tsi.
15. Deux dragons.
16, 17, 18, 19 (Illisibles).
20. Ming-chan.
21. Cachet de Tchao Tseu-kou[1].
22. Tseu-kou.
23. Apprécié et conservé par Kong-po.
24. Cachet de la bibliothèque du palais impérial.
25, 26 (Illisibles).
27. Cachet de Tchao Mong-fou[2].

[1]. Tchao Mong-kien, appellation Tseu-kou, est un lettré de l'époque des Song; il fleurissait vers 1250.
[2]. Peinture célèbre de l'époque des Yuan (v. partie historique, p. 39).

DYNASTIE DES YUAN (1260-1368)

25. — Tchao Mong-fou (1254-1322). Paysage (voir pl. II).

(Peinture donnée à M. Guimet par S. M. l'impératrice Tseu IIi.)

Dimensions : 0,30×2,70, peinture sur soie.

Sur Tchao Mong-fou, voir partie historique, p. 39.

Sur la peinture signature de Tseu-ang[1].

Cachets : 1. Tchao Tseu-ang.
2. Ho hi tchong.
3. Yeou ni wang sen.
4. Si Ts'in tchang Ying.
5. Ho yuan lang.
6. Tchang-tch'ang.

[1]. Appellation de Tchao Mong-fou.

Cachets : 28. Cachet de Tchao Tseu-ang[3].
29. Ye-tchang.
30. Cachet de Wen-ming.
31. Tchang yo, surnommé Chou-heou.
32. (Illisible).
33. Apprécié par... Houei.
34. Ting-mei.
35. Précieusement conservé dans le jardin... de la famille... à Ts'ien-kiang.
36. Kie Tsin.
37. Yi K'ien.
38. Cachet de Eul hio.
39. Conservé et conservé précieusement par la famille de Li à Po-men.
40. Apprécié dans le pavillon Yun houa sien.
41. Conservé et conservé précieusement par la famille de Wang Souen doit être un surnom de Tchao Mong-fou.

[3]. Appellation de Tchao Mong-fou.

Première notice (en vers). — A Wou-hing il n'y a qu'un seul Wang-Souen[1]. Les paysages y sont toujours beaux, les montagnes couvertes d'une verdure merveilleuse, les cours d'eau très limpides. Le reflet du plumet blanc de certains oiseaux volant sous le ciel brillant est semblable à celui d'une glace sous les rayons du soleil. Les peintures en couleurs de Wang-Souen dépassent la perfection; les couleurs y sont très bien réparties. La caractéristique de ces peintures est leur style archaïque semblable à celui de Wang Wei et leur

[1]. Wang Souen doit être un surnom de Tchao Mong-fou.

élégance qui rappelle Mi Nan-kong. Elles étaient très précieuses le prix de l'une d'elles pouvait s'élever jusqu'à mille pièces de soie; cent ans plus tard elles devinrent plus rares; il est difficile de s'en procurer d'originales. Où avez-vous acquis ce tableau, il représente un paysage de 10.000 li. Les dieux de la mer ferment la nuit leur palais de cristal et les démons des montagnes enroulent leur drapeau de fleurs.

Aujourd'hui il neige, quand je déroule cette peinture le temps s'éclaircit. Je comprends désormais que l'objet parfait incarne l'esprit.

Je possédais autrefois une œuvre précieuse d'un grand peintre; un homme puissant s'en est emparé, j'en suis encore affligé. Je sais distinguer les choses élégantes des choses sublimes; cela n'aurait pas suffi à me préserver des ennuis si je m'étais montré jaloux de ma peinture.

Par l'exemple de mon malheur, je vous mets en garde. Ne montrez pas facilement les œuvres d'art qui sont en votre possession.

Le 15e jour du 3e mois de la 10e année de la période de Yong lo sous la dynastie des Ming (1412).

Signé : Chen Tou de Yun-kien.
Cachets : 1. Vu par Yao kong-cheou, surnommé Lan t'ai yi che.
2. Chen Tou.
3. Cachet de Yao Kong-cheou.

Deuxième notice (en vers). — Il y a des nuages et des cours d'eau dans les plaines immenses.

Sous la dynastie des Song eut lieu le transfert de la capitale, du Nord dans le Sud¹; une barque se dirigeant dans cette direction en était quelque sorte l'indice.

Les gens des provinces *maritimes* n'avaient pas la valeur militaire des braves de Yen. Les Chinois ont cependant repris dans la suite la partie envahie.

Quand nous levons la tête, nous voyons que le soleil est à 3.000 li de nous et quand nous calculons sur nos doigts, nous savons qu'il y a de cette époque à nos jours deux cents ans. Durant ce laps de temps rien n'a semblé changé; le mérite des historiens est de faire connaître les événements antérieurs, notre Wen-min (nom posthume du peintre) a tenu à partager ce mérite avec ses savants prédécesseurs. Il a fait connaître du monde un fait historique en faisant cette peinture.

Écrit dans le pavillon de Souen Wen-kouei, le 4e jour du 4e mois de la 16e année de la période Tch'eng-houa (1480).

Cachets : 1. Wou K'ouan de Yen-ling.
2. Wou K'ouan.

Troisième notice (en vers). — Des montagnes célèbres se dressent dans la préfecture de Hou; elles se perdent dans les nuages, tandis que leurs pics présentent un agréable aspect.

Des maisons sont construites sur des hauteurs. Au printemps on fait des excursions dans les montagnes et on les gravit jusqu'au sommet. De petites lianes s'entrelacent de haut en bas; des oiseaux gazouillent en volant.

Si se trouvant à mi-hauteur on regarde au-dessus de soi les chaînes de montagnes et au-dessous trois prairies couvertes de verdure, on voit de jeunes branches pousser aux vieux pins et les bambous touffus prospérer auprès des torrents desséchés.

On perd la route de retour avant d'être à l'extrémité du chemin. On a raison de se retirer dans la campagne, plus tard je mènerai également une existence champêtre.

Au printemps de l'année Keng-tch'en de la période tcheng-tö (1520).

Signé : Wen Tcheng-ming¹ de Tch'ang-tcheou².
Cachets : 1. Yu hing chan fang ming.
2. Wen Pi Tcheng-ming.

A droite de la peinture il y a un autre cachet : cachet pour des livres et des peintures du Ts'ing chen ko.

1. Par suite de l'envahissement de la Chine septentrionale par les Mongols.

1. Sur Wen Pi, plus connu sous son appellation de Tcheng-ming (voir partie historique, p. 45).
2. Sou-tcheou fou (Kiang-sou).

26. — TCHAO MONG-FOU. Paysage à l'imitation de Wang Wei[1].

(1^{re} feuille de l'album de Tong K'i-tch'ang).

Dimensions : 0 m. 28 × 0 m. 31, peinture sur soie.

On ne voit dans cette peinture qu'un amoncellement de montagnes arides qu'escaladent quelques timides frondaisons. Les arbres du premier plan sont admirablement traités; on sent dans cette œuvre un grand effort d'impression qui la différencie très nettement de l'École du Nord, dont la correction est empreinte d'un rigorisme assez étroit et dont la technique est surtout traditionnaliste.

Traduction. — I. Sur la peinture. Copie du tableau de Wang Wei yeou-tch'eng sur le paysage du printemps, du beau temps après la neige, faite par Tchao Tseu-ang[2] le 29^e jour du 1^{er} mois de la 2^e année tche-ta (1309).

Cachet Tchao Tseu-ang.

Notice. — Certaines peintures de M. Tchao Song-siue[3] sont très expressives; il surpasse en habileté les artistes célèbres des Song du Nord et du Sud. Je compare cette peinture au tableau représentant M. Wang à la pêche. Je ne puis discerner aucune différence dans leurs traits et leur composition; s'il y en avait une, ce serait celle du temps. La réputation qu'avait Tchao Song-siue de peindre habilement est donc justifiée.

Signature appréciée par K'i-tch'ang.

Cachet : estimé par Hiuan-tsai[4].

1. Sur Wang Wei (voir partie historique, p. 29).
2, 3. Autres noms de Tchao Mong-fou.
4. Appellation de Tong K'i-tch'ang.

27. — TCHAO MONG-FOU. Vue grandiose de la campagne. Makimono. Dimensions : 0 m. 28 × 4 m., peinture sur papier.

Assis sur les bords d'un ruisselet où ils puisent de l'eau, des personnages réunis par groupes semblent discourir, d'autres, un rouleau de papier à la main, vont écrire. Les contours des personnages et du paysage sont très faiblement tracés, une légère ombre bleue rompt çà et là l'aspect monotone du dessin.

Traduction. — Œuvre originale de Tchao Song-siue (Tchao Mong-fou), jalousement conservée par Ye Ying-t'ai. Mes enfants conserveront cette peinture.

« La vue grandiose de la campagne. »

Cachets : 1, 2. (Illisibles).
3. Tchao Tseu-ang.
4. Song-siue
5. Tchao Tseu-ang

28. — TCHAO MONG-FOU (attribué à). Chevaux (voir pl. VII).

Dimensions : 0 m. 47 × 0 m. 56, peinture sur étoffe.

Tchao Mong-fou fut avec Han-Kan, l'un des plus grands peintres de chevaux, ces trois peintures peuvent donner une idée suffisante de sa maîtrise dans cette spécialité.

29. — TCHAO MONG-FOU (attribué à). Chevaux.

Dimensions : 0 m. 47 × 0 m. 56, peinture sur étoffe.

30. — TCHAO MONG-FOU (copie d'après). Cavalier et chevaux.

Dimensions : 0 m. 24 × 0 m. 30, peinture sur étoffe.

31. — Ts'ien Siuan. Fleurs (daté 1314).
(10e feuillet de l'album de Tong Ki-tch'ang).
Dimensions : 0 m. 22 × 0 m. 27, peinture sur soie.
Sur Ts'ien Siuan, voir partie historique, p. 40.

Traduction. — Sur la peinture, peint par Ts'ien Siuan à l'automne de la troisième année Houang-k'ing (1314) de la dynastie des Yuan.

Cachet : Chouen-kiu¹.

32. — Wou Tchen. Bambous.
(5e feuillet de l'album de Tong Ki-tch'ang).
Dimensions : 0 m. 27 × 0 m. 39, peinture sur papier.
Sur Wou Tchen, voir partie historique, p. 41.

Signature : Mei tao-jen².
Cachets sur la peinture : 1, 2. Illisible.
 3. conservé par Lien Ts'iao.
 4. Illisible.

Notice. — Le meilleur peintre de bambous noirs est sans contredit Sou Tong-p'o³ ; son digne successeur est Wou Tchen. Ce tableau formé par quelques traits de pinceau a le mérite de ne pas être vulgaire.

Signé : Ki-tch'ang.
Cachet de la notice : Hiuan tsai⁴.

1. Appellation de Ts'ien Siuan.
2. Surnom de Wou Tchen.
3. Sur Sou Tong-p'o (voir partie historique, p. 32).
4. Appellation de Tong Ki-tch'ang.

33-44. — Wang Tchen-p'eng. Illustrations pour un roman, feuillets d'album.
Dimension : 0,28 × 0,30, peinture sur soie.

Wang Tchen-p'eng, appellation Ming-mei, était originaire de Yon kin (ville préfectorale de Wen-tcheou fou, dans la province de Tché-kiang). Il vivait sous la dynastie des Yuan, au temps de l'empereur Jen tsong (1311-1320). Parmi ses œuvres on peut citer une série de dix peintures représentant des scènes de la vie de Confucius ; cet album a été reproduit en phototypie à Shanghai en 1908 (voir également partie historique p. 40¹).

45. — T'ang Ti (xive siècle). Paysage.
(7e feuillet de l'album de Tong Ki-tch'ang).
Dimensions : 0 m. 26 × 0 m. 33, peinture sur papier.
Sur T'ang Ti, voir partie historique, p. 41.

Cachets sur la peinture : 1. (Illisible).
 2. Lien Ts'iao.
 3. ?
 4. Lien-tcheou.

Traduction. — Cette peinture fut achetée à Ts'ao Jen-tche, le 16e jour du 10e mois de la 27e année Wan-li (1599) et examiné le 16e jour du 10e mois de l'année ting-sseu (1617).

Signé : Hiuan-tsai.
Cachets : 1. Tong Ki-tch'ang.
 2. Apprécié par Hiuan-tsai.
 3. Apprécié par Lien-tcheou.

1. Chavannes. — Cheng tsi t'ou « Scènes de la vie du saint », *T'oung Pao*, bulletin critique, mars 1910, p. 143.

PEINTURES SANS NOM D'AUTEUR

46. — Personnage (époque des T'ang ?) (voir pl. VIII).
(Don de Mme Pellerin).
Dimensions : 0 m. 21 × 0 m. 43, peinture sur papier.
Coloris très sobre, grande perfection technique.

47. — Personnage (époque des T'ang ?) (voir pl. VIII).
(Don de Mme Pellerin).
Dimensions : 0 m. 12 × 0 m. 43, peinture sur papier.

48. — Personnage (époque des T'ang) (voir pl. VIII).
(Don de Mme Pellerin).
Dimensions : 0 m. 14 × 0 m. 37, peinture sur papier.

49. — Personnage (époque des T'ang?) (voir pl. IX).
(Don de Mme Pellerin).
Dimensions : 0 m. 20 × 0 m. 49, peinture sur papier.

DYNASTIE DES MING (1368-1644).

50. — TAI TSIN. Paysage.
(11ᵉ feuille de l'album de Tong K'i-tch'ang).
Dimensions : 0 m. 24 × 0 m. 24, peinture sur soie.
Sur Taï Tsin, voir partie historique, p. 43.
Sur la peinture. Signature de Taï Wen-tsin¹.

51. — TCHOU-T'ING. Les Lo-han marchant sur la mer
(voir pl. X).
Makimono, 0 m. 33 × 7 m.

Il y a dans cette peinture une extraordinaire intensité
d'expression, l'harmonie générale des formes est parfaitement comprise. Nous ne savons malheureusement rien
sur l'auteur de cette peinture ; le *P'ei wen tchai chou houa
p'ou* le mentionne sans commentaires.

52. — CHEN TCHEOU. Paysage.
Dimensions : 0 m. 70 × 1 m. 45, peinture sur papier.
Sur Chen Tcheou, voir partie historique, p. 44.

Traduction. — Le soleil se couche ; deux hommes assis
sur une pierre se trouvent au-dessus d'une rivière et
causent. Les insectes s'envolent d'une leur chevelure lorsque
le vent souffle. Il a commencé à faire froid depuis hier ; on
ne tient plus aux vêtements de chanvre.
Signé : Chen Tcheou.
Cachets : 1. Chen Tcheou.
2. Che-t'ien³.

53. — T'ANG YIN. Paysage.
(12ᵉ feuille de l'album de Tong K'i-tch'ang).
Dimensions : 0 m. 27 × 0 m. 29, peinture sur soie.

54. — T'ANG YIN. Bonze domptant un dragon venimeux (1519).
Dimensions : 0 m. 40 × 1 m. 40, peinture sur étoffe.
Sur T'ang Yin, voir partie historique, p. 44.

Traduction. — Un bonze domptant un dragon venimeux par T'ang Yin de la préfecture de Wou (daté 1519).
Cachet : reçu le premier de l'examen pour l'obtention de
la licence à Nankin.

La technique de ce procédé est très
originale, c'est avec le plat du
doigt que l'encre est étendue
pour former
un paysage ou
toute autre
scène.

Traduction. — Faite par
T'ang Yin à
l'imitation de
Wang Hia.

1. Wen tsin, appellation de Taï Tsin.
2. Ki-nan, appellation de Chen Tcheou.
3. Che-t'ien, surnom de Chen Tcheou.

K'ıou Ying (XVIᵉ siècle). Paysages.
(Poésies de Wen Tcheng-ming).
Dimensions : 0 m. 275 × 0 m. 30, feuillets d'album.
Sur K'ieou Ying, voir partie historique, p. 45.

Ces paysages rappellent les œuvres des artistes célèbres des Song, les montagnes vertes et bleues, les lointains à peine estompés. Tous ces éléments sont empruntés aux peintres anciens, mais ils sont réunis et harmonisés sans effort. Ils ont été composés, sans aucun doute, pour illustrer les poésies de Wen Tcheng-ming.

55.

On fait une petite pièce de vers, on en copie une ou deux, au moment où l'on est bien inspiré et l'on prend encore une tasse de thé amer.

1ᵉʳ *cachet* : Tcheng.
2ᵉ — : Ming.
3ᵉ — : K'ieou Ying.

56.

Le Poète T'ang Tseu-si disait : « La montagne calme est solitaire et le jour paraît long comme une petite année. » Moi j'habite au milieu de l'amoncellement des montagnes, entre le printemps et l'été. Il y a des mousses vert sombre et les fleurs en tombant couvrent le sentier.

1ᵉʳ *cachet* : Tcheng.
2ᵉ — : Ming.
1ᵉʳ cachet de Che-tcheou¹.
2ᵉ — de K'ieou Ying.

57.

Je suis sorti en me promenant au bord d'une petite rivière et j'ai rencontré de vieux cultivateurs. Je leur ai

1. Che-tcheou, surnom de K'ieou Ying.

— 68 —

demandé ou en était leur récolte de l'année : les céréales, les vers à soie, le riz, le lin, etc. Nous avons pronostiqué l'état probable de la température. Nous avons parlé de la saison des récoltes et des fêtes agricoles ; j'ai conversé avec eux assez longtemps.

1ᵉʳ *cachet* : Tcheng.
2ᵉ — : Ming.
3ᵉ — : Che-tcheou.

58.

Personne ne vient heurter à la porte.... Les ombres des sapins s'entrecroisent. Les oiseaux gazouillent. Lorsqu'on est réveillé, après la sieste, on va immédiatement puiser de l'eau à la source et chercher des branches mortes de sapin pour faire du bon thé amer.

1ᵉʳ *Cachet* : Tcheng.
2ᵉ — : Ming.
3ᵉ — : Che-tcheou.

59.

En rentrant chez moi, je tiens une longue canne sur laquelle je m'appuie ; devant la porte de bambou, je regarde le soleil qui va se coucher dans la montagne avec une grande variété de teintes.

1ᵉʳ *Cachet* : Tcheng.
2ᵉ — : Ming.
3ᵉ — : Che-tcheou.

60.

Devant la fenêtre, dans un pavillon, j'écris quelques mots avec un désir sans limites. J'ouvre les volumes qui contiennent mes collections de peintures ainsi que les manuscrits ; je les lis et je les examine avec le plus grand plaisir.

1ᵉʳ *cachet* : Tcheng.
2ᵉ — : Ming.

61. Je lis le Yi king des Tcheou, le Kouo fong (section du Che king), le Ts'o tchouan, les mémoires historiques de Sseu-ma Ts'ien, le Li sao (de K'iu Yuan), les œuvres du poète Tou-fou et toutes celles des grands écrivains.

Cachet : 1. Tcheng.
2. Ming.
3. Che-tcheou.

62. On se promène tout doucement dans les sentiers de la montagne en touchant les bambous et les sapins en s'asseyant parmi les cerfs et les faons dans les forêts et les prés et on se repose sur les bords de la rivière en regardant l'eau qui coule et en se lavant les pieds.

1er cachet : Tcheng.
2° — Ming.
3° — Che-tcheou.
4° — K'ieou Ying.

63. Le berger rentre avec ses deux bœufs et monte sur l'un d'eux en jouant de la flûte, en cours de route la lune se lève et éclaire la rivière.

Fait par Wen Tcheng-ming de Tchang-tcheou (une des sous-préfectures de la province de Kiang-sou).

1er cachet : Tcheng.
2° — Ming.

Fait par K'ieou Ying Che-fou.

Cachet : cachet des collections de Tcheou Sou-kuan.

64. — K'ieou Ying. L'effet d'un matin de printemps dans le palais des Han.

Dimensions : 0 m. 28 × 1 m. 60, peinture sur soie.

Traduction. — L'effet d'un matin de printemps dans le palais des Han.

Écrit par Houang-yi.

Peint par K'ieou Ying, appellation Che-fou.

Cachets : 1. Cachet de Tsouan souan kouei kao hao.
2. Wong je ming.
3. Ts'eng King ts'ang-lui.
5. Cachet pour l'écriture et la peinture de Siao-song.
6. Che-tcheou[1].
7. Cachet de T'ang Yin surnommé Lieou-jou[2].
8. Heng-chan[3].

Traduction de la notice. — L'effet d'un matin de printemps est l'œuvre favorite de l'auteur. Le peintre l'a exécutée au commencement de l'automne de l'année kouei-mao (1543) jusqu'à la deuxième période du printemps de l'année kia-tch'en (l'année suivante). Quand il peignit, il était très attentif à son travail. Il ne travaillait pas si la fenêtre n'était pas propre ; il ne travaillait pas si la table n'était pas propre, si à cette séance, il avait toujours à ses côtés les œuvres des peintres célèbres des Song et des Yuan pour les imiter. Les personnages, le cheval et les rochers, dessinés dans cette peinture, sont de l'école de Tchao Song-sue[4], les maisons sont de l'école des dessinateurs renommés de l'époque des Song. Mon ami Li-yao admire beaucoup cette peinture dont il avait fait l'acquisition et m'a demandé de faire une notice. J'estime beaucoup le talent de son auteur, il étudia le style de Wang Wei et du maréchal Li[5]; il peut égaler Tchao Ts'ien-li[6]. La composition et le coup de pinceau dépassent la perfection. Jadis j'ai vu un tableau imité Tchang Tso-touan par l'auteur de cette peinture sur le paysage de Chang-ho. Les personnages dessinés n'ont pas plus d'un pouce, il ne manque aucun détail ; on voit même leur moustache et leurs sourcils, c'est un vrai chef-d'œuvre pour lequel j'ai eu déjà l'honneur de faire une notice où j'ai copié l'étude sur le paysage Chang-ho

1. Surnom de K'ieou Ying.
2. Sur T'ang Ying (voir partie historique, p. 44).
3. Surnom de Wen Tcheng-ming.
4. Appellation de Tchao Mong-fou.
5. Li Sseu-hiun.
6. Appellation de Tchao Po-kin.

63-70. — WEN TCHENG-MING. Paysages.

Don de MM. Wuillam.

Dimensions : 0 m. 18 × 0 m. 24, peinture sur papier.

Sur Wen Tcheng-ming, voir partie historique, p. 45.

71. — WEN TCHENG-MING. Paysage.

Dimensions : 0 m. 26 × 0 m. 30, peinture sur étoffe.

72. — LOU TCHE (vers 1540). Lotus.

Dimensions : 1 m. × 1 m. 75, peinture sur étoffe.

Lou Tche, appellation Chou-ping est surnommé aussi Pao-chan du nom de l'endroit où il demeurait, c'est un peintre de l'époque des Ming. Le Chen tcheou kouo kouang tsi contient la reproduction de deux de ses œuvres ; l'une (3ᵉ fascicule) est daté de 1548 ; l'autre (7ᵉ fascicule) est datée de l'année 1544.

Traduction. — Fait à l'automne de l'année sen-wou (1522) de la période Kia-tsing.

Signé : Lou Tche surnommé Pao-chan.

Cachets : 1. Lou Tche (cachet de)
 2. Pao-chan.

73. — WANG TCH'ONG. Paysage, homme assis.

Dimensions : 0 m. 45×1 m. 50, peinture sur papier.

Wang Tch'ong, appellation Lu-ki, surnom Ya yi chan jen, originaire de la sous-préfecture de Wou (sou-tcheou

de Li Fei-lou. Mon ami Li-yao a possédé ce tableau qui a disparu. Est-ce une compensation pour lui d'avoir en sa possession « l'effet d'un matin de printemps. » J'ai également admiré les maisons et les kiosques dans la montagne des génies, œuvre fameuse qui lui appartient également. Je suis vieux, je vois mal, mon écriture est donc assez défectueuse.

Le 13ᵉ jour du 3ᵉ mois de l'année ting-sseu de la période de Kia-tsing (1557).

Signé : Tcheng-ming.

fou province de Kiang-sou) est un peintre de l'époque des Ming (P'ei wen tchai chou houa p'ou, chap. LVI, p. 43).

Traduction. — En attendant que le vin « kiu houang », que l'on fabrique chez moi, soit prêt, je lis le Han chou (annales des Han) assis sur le plateau d'une montagne couverte de verdure.

Signé : Ya yi chan jen.

Cachet : cachet de Wang Lu-ki.

74. — TS'IEN YU-T'AN. Les Barbares du Nord présentent leurs tributs à l'Empereur.

Dimensions : 0 m. 27 × 2 m., peinture sur soie.

Traduction. — Sur le couvercle : les Barbares du Nord présentent leurs tributs à l'empereur par Ts'ien Yu-t'an de la dynastie des Ming.

Inscription sur les couvercles. — Œuvre authentique de M. Ts'ien Yu-t'an de la dynastie des Ming montée pour la seconde fois en l'année sin-mao de Kouang-siu (1891).

Première notice (en vers). — De 10.000 li à l'ouest, par de la le désert, on envoie, après quelque interruption, des tributs à l'empereur.

Déférant à un édit impérial, les Barbares rendent au souverain un sceau en or qu'on avait perdu.

Les bonnes relations rétablies, on peut faire abandonner par les troupes la frontière vers la porte Yu wen.

Ceux qui portent des vêtements de laine se prosternent devant le trône ; ce sont des envoyés des pays barbares.

Leurs tributs encombrent la salle d'honneur.

Quoique les Barbares soient considérés généralement comme des brigands, ils se soumettent néanmoins.

La dynastie actuelle (Ming) doit être plus estimée que les dynasties précédentes pour les services qu'elle rend au pays.

Signé : Wou K'ouan de Yen-ling.

Cachets : 1. Wou K'ouan.
 2. Yuan-po.

Deuxième notice (en vers). — Le visage de l'empereur est rose. La garde impériale sévère. La dynastie bénéficiera de la grâce du ciel pendant 10 000 années. Une pensée bienfaisante pour influencer la destinée. Le soleil et la lune n'ont pas d'éclipses (forme littéraire), ils éclairent aussi bien les Chinois que les barbares. Tout le monde doit être joyeux de la soumission de ces derniers ; le vieil académicien que je suis ne saurait y rester indifférent.

Signé : Wen Tcheng-ming.

Cachets : 1. Cachet de Tcheng-ming.
2. Heng-chan surnom de Tcheng-ming.

Troisième notice (en vers). — Un désert immense de 10 000 li.... Un édit impérial de quelques lignes apporte le contentement aux habitants de l'univers. Il n'est donc pas difficile d'être empereur.

Les étrangers se soumettent tous, et nos ennemis les Ki-tan¹ n'ont pu faire autrement.

Signé : surnommé

Cachets : 1. Cachet de.
2. Ya yi chan jen².

75. — LAN YING. KOUAN-YIN.

Dimensions : 0 m. 33 × 0 m. 73, peinture sur étoffe.

Sur Lan Ying, voir partie historique, p. 47.

Traduction. — Le portrait de Kouan-yin fait par Lan-Ying dont le surnom est Tien-chou, de la dynastie des Ming³.

76. — WANG CHE-MIN. Préface pour l'album de Tong K'i-tch'ang.

Dimensions : 0 m. 30 × 0 m. 60, sur papier.

Traduction. — Traduction de la préface qui précède la série des peintures « dites toiles précieuses des peintres célèbres de l'époque des Song, des Yuan et des Ming »

rédigée par Wang Che-min qui avait acquis l'album après la mort de son propriétaire.

Cet album avait été acquis par M. Tong Sseu-po, qui était un amateur éclairé et perspicace. Il n'admirait pas facilement les œuvres des anciens artistes, aussi les peintures qu'il possédait étaient-elles des plus belles. Les douze pièces qui forment cet album sont des chefs-d'œuvres de notre pays ; il avait dû se donner beaucoup de peine pour réunir ces merveilles, qui devait aimer cet album ; nous y trouvons la preuve dans les notices qui accompagnent la plupart des peintures.

Après la mort de M. Tong cet album changea de propriétaire. Il m'advint en voyageant d'arriver à Kiu-kiang, je le retrouvai là et l'admirai beaucoup, je l'acquis et le fis comprendrai désormais, combien était noble le plaisir que prenaient aux études d'art les hommes du passé ; en contemplant cet album je suis aussi satisfait que si j'écoutais les enseignements de M. Tong. Le montage terminé, j'ai écrit ces quelques lignes pour exprimer ma joie.

Le soir du 7ᵉ jour de la 7ᵉ lune de la première période de l'automne de l'année ping-chen (1656).

Signé : Wang Che-min.

1ᵉʳ *cachet* : Fait par le choucï-pou (fonctionnaire) Tche'ng (nom).

2ᵉ — Apprécié et conservé par Lien Ts'iao.

3ᵉ — Cachet pour les peintures et les livres du kiosque....

4ᵉ — Cachet de Wang Che-min.

5ᵉ — Yen-k'o².

6ᵉ — Lion Tien-sicon.

7ᵉ — Cachet pour la peinture et le livre de Liou Wei-wen.

8ᵉ — Apprécié par Lien-tchou.

9ᵉ — Conservé jalousement dans le jardin du beau temps.

10ᵉ — Examiné jalousement par Lien-tsiao.

11ᵉ — Conservé par Wang Souen-tche de T'ai-yuan¹.

1. Tartares.
2. Surnom de Wang Tch'ong.
3. Et du début de la dynastie actuelle.

1. Capitale de la province de Chan-si.
2. Surnom de Wang Che-min.

PEINTURES SANS NOM D'AUTEUR

77. — La dame aux sapèques, sans signature, costume du xv^e siècle (voir pl. XI).
Dimensions : 0 m. 33 × 0 m. 70, peinture sur soie.

Le Musée du Louvre possède une peinture semblable à celle-ci. Ce sont vraisemblablement deux répliques d'un même original. M. Ynaïzoumi directeur des musées impériaux du Japon prétend que l'on se trouve en présence d'une copie exécutée en Chine par un japonais.

78. — Divinités taoïstes.
Dimensions : 1 m. 25 × 0 m. 60, peinture sur étoffe.

79. — Divinités taoïstes.
Dimensions : 0 m. 40 × 0 m. 95, peinture sur étoffe.

80. — Divinités taoïstes.
Dimensions : 0 m. 80 × 0 m. 95, peinture sur étoffe.

81. — Portrait d'homme.
Dimensions : 0 m. 83 × 1 m. 65, peinture sur étoffe.

82. — Kouan-yin.
Dimensions : 0 m. 60 × 1 m. 60, peinture sur papier.

83-92. — Song Houan. Femmes célèbres.
Dimensions : 0 m. 25 × 0 m. 31, peinture sur soie.

Aucun renseignement sur ce peintre.

Personnes représentées :

1. Si-che.
2. Hong-fou.
3. Lou-tchou.
4. Tchouo Wen-Kiun.
5. Tchao Fei-yen (v. p. XIII).
6. Han fou jen.
7. Wang Ming-kiun.
8. Yang T'ai-tchen.
9. Ts'ouei Yong-jing.
10. Pan-fei.

DYNASTIE DES TS'ING (1644)

93. — *Première notice* (en vers).

Cette fleur s'épanouit sur le sol glacé ; le vent l'agite, je vois encore mieux aujourd'hui, après avoir vu cette fleur (princesse céleste).

Yun Cheou-p'ing. Fleurs.
Dimensions : 0 m. 31 × 0 m. 38, feuillets d'album, peinture sur soie.

Sur Yun Cheou-p'ing (Yun Ko), voir partie historique, p. 48.

Ces fleurs sont traitées avec une exquise délicatesse, Yun Cheou-p'ing rappelle Siu Hi, dont il étudia d'ailleurs les œuvres.

Vers de Yuan Tchen[1].

Dans le pavillon de......, copié sur la fleur « sans os » de Siu Tch'ong-ssen[2] par

Cachets : 1. Yun Cheou-p'ing.
2. Po yun wai che[3].

94. — *Deuxième notice* (en vers).

Lorsque le brouillard gêne la vue, on voit mieux les fleurs du tournesol et du grenadier.

Vers le 6e jour du 6e mois, je m'amuse à copier ce dessin dans le pavillon Hong ngo kouan.

Cachet : Cheou-p'ing.

95. — *Troisième notice* (en vers).

De tout temps le chrysanthème a symbolisé la force hautaine, à cause de la vigueur avec laquelle il résiste aux atteintes de la gelée.

Où trouverait on un autre « maître des cinq saules[4]. » Depuis sa mort, le chrysanthème n'a plus de connaisseurs aussi enthousiastes que lui.

Signature : Po Yun k'i Yun Cheou-p'ing.
Cachets : 1. Cheou-p'ing.
2. ?

96. — *Quatrième notice* (en vers).

Les pruniers fleurissent en hiver auprès des balustrades. Je m'assieds seul dans le yen yun ko, et je fais des vers, je cueille les fleurs de pruniers, je les regarde étant ivre.

Signé : Yun k'i-p'ing.
Cachet : Cachet de Cheou-p'ing.

97. — *Cinquième notice* (en vers).

Les parfums pénètrent par les fenêtres [dans la maison].

1. Giles, *C. B. D.*, n° 2543.
2. Sur Siu Tch'ong-ssen (voir partie historique).
3. Surnom de Yun Ko.
4. Giles: Surnom d'un littérateur célèbre voir Giles *C. B. D.*, n° 1842.

Je suis ivre lorsque je compose des vers. Au ciel, les nuages se dissipent et on voit confusément les étoiles.

Fait le 15e jour du 8e mois de l'année ki-haï (1659).

Signé : Ts'ao yi-p'ing.
Cachet : Nan-t'ien ts'ao yi[1].

98. — *Sixième notice* (en vers).

Les belles femmes s'asseyent, elles abandonnent leurs éventails et font brûler du parfum. Des phénix rouges tenant dans leurs bras des perles (fleurs), écrasent des branches vertes. Ces femmes contentant leurs sentiments restent silencieuses. Quand la nuit sera venue, au clair de lune, elles se tiendront au balcon de leur belle maison.

Signé : Tong yuan Cheou-p'ing.
Cachet : ?

99. — *Septième notice.* (voir pl. XIII)

C'est un rideau de perles devant les lueurs violettes du soir. En voyage à Tchou hou (lac de perles), district de Kouai-yin, habitant dans une maison en face du lac et entourée de fleurs, je bois du vin, je dessine étant un peu ivre.

Signé : Ts'ao yi k'o Cheou-p'ing.
Cachets : 1. Yun Cheou-p'ing.
2. Po yun wai che.

100. — *Huitième notice* (vers).

L'aspect [de la fleur] est simple [sa couleur] claire se reflétait dans l'eau. Le parfum se répand au loin.

Je dessine cette fleur en prenant pour modèle un lotus qui est dans un vase et j'imite le coloris [des peintres] de la dynastie des Song. Je voudrais faire apprécier mon dessin par des connaisseurs.

Signé : Nan-t'ien[2] Cheou-p'ing.
Cachet : Nan-t'ien ts'ao yi.

1. Nan-t'ien est le surnom que se donna dans sa vieillesse Yun Ko, pour les autres surnoms de Yun Ko que l'on retrouve dans ses cachets voir partie historique.
2. Surnom de Yun Ko.

101. — *Neuvième notice* (vers).

L'eau est claire en automne, le nuage bleu embellit le ciel.
[La belle fleur fait valoir sa beauté malgré la gelée.
Les amis du vin sont insouciants.
Signé : Ts'ao yi Yun Choou-p'ing.
Cachets : 1 cachet de Cheou-p'ing.
2. ?

102. — *Dixième notice* (en vers).

Le visage des belles femmes est aussi rose que la fleur du pêcher, mais moins naturel que cette dernière. Cette fleur qui s'expose au vent et à la poussière sans en être souillée, pousse au coin du mur. Elle projette son ombre sur le sol lorsque la lune brille.
Fait dans le pavillon Ngeou-hiang.
Cachets : 1. Cheou-p'ing.
2. Nan-t'ien ts'ao yi.

103. — *Onzième notice*.

Sa couleur est semblable à celle du « fiel de dragon[1]. »
Sa fleur se nomme Nicou lang (le Bouvier), elle emprunte le métier de Tche-niu (la Tisserande), pour tisser ses fibres et les herbes pharmaceutiques de Chen-nong pour faire des remèdes.
Signé : Fait en riant par Cheou-p'ing, le 10e jour de la première période du printemps.
Cachets : 1. Cachet de Cheou-p'ing.
2. ?

104. — *Douzième notice*.

On voit mieux cette fleur lorsqu'on est ivre; l'oiseau ne peut se cacher dans son feuillage long et mince. Lorsqu'au clair de lune on croit voir tourbillonner des danseurs vêtus de soie rouge, ce n'est que le vent qui agite ses fleurs.
Signé : Nan-t'ien ts'ao yi Cheou-p'ing.

1. Nom d'une herbe.

— 74 —

Cachets : 1. Cachet de Cheou-p'ing.
2. ?
3. Tcheng-chou[1].

105-106-107. — Tsiao Ping-tcheng;
Illustrations de l'agriculture et du tissage. Trois albums.
Sur Tsiao P'ing-tcheng, voir partie historique.

108. Paysage avec poésies de l'Empereur K'ang-hi (1662-1723).

108 *bis*. — Chang kouan Tchbou (né en 1664), Guerrier.
Dimensions : 0 m. 45 × 0 m. 87, peinture sur papier.
Sur Chang kouan Tcheou, voir partie historique, p. 52.

Ce personnage fièrement campé, la main sur son épée, drapé dans une vaste houppelande aux plis fortement tracés et ombrés rappelle, par son attitude et son accoutrement, les reîtres que les peintres européens ont si souvent reproduits. Cette ressemblance n'a rien de surprenant, cet artiste semble avoir étudié des portraits européens, ce qui explique son étonnante maîtrise et l'influence de l'art occidental sur sa technique[2].
Traduction. — Fait à l'imitation des peintres des Yuan, près la fenêtre sud, le 9e mois de l'année kia-chen (1704).
Signé : Chang kouan Tcheou.

108 *ter*. — Deux personnages (chen?[3]).
Dimensions : 0 m. 28 × 0 m. 90, peinture sur soie.

1. Appellation de Yun ko.
2. Voir Hirth, *Über fremde Einflüsse in der chines, kunst*, p. 61.
3. Les dieux inférieurs de la Chine sont presque sans exception, les esprits divinisés de personnages quelquefois imaginaires, très souvent historiques. C'est pourquoi en leur donne le nom générique des « esprits. » A leur tête se trouve un groupe de huit personnages, plus particulièrement vénérés, tous littérateurs, philosophes ou savants que l'on nomme Pa chen « huit esprits », ni Mutock, *petit guide illustré du musée Guimet*.

109. — KAO YUN. Les Pa Chen[1].
(Ce peintre n'est pas mentionné dans les documents consultés).

Dimensions : 1 m. 22 × 2 m., peinture sur étoffe.

Traduction. — Fait le 15e jour du 4e mois de la 23e année woa-ying du règne de l'Empereur K'ien-long (1758).
Par Kao Yun, surnommé Ki-fong de Wou-men.

Cachets : 1. Cachet de Kao Yun.
2. ?

110. — KIN NONG. Ta-mo (?).

Dimensions : 0 m. 32 × 0 m. 86, peinture sur papier.

Sur Kin Nong, voir partie historique, p. 52.

Traduction. — Il y avait jadis des lettrés tels que, Ho Tien et Tcheou Yong[2] et autres qui croyaient au Bouddha. Ils n'observaient cependant pas les prohibitions bouddhiques en ce qui concernait l'usage de la viande et l'abus des plaisirs. D'où les expressions satiriques : une femme pour Tcheou et de la chair pour Ho.

Quant à moi, depuis la mort de ma femme, je vis seul et je mène une existence pure. Aussi ai-je congédié la concubine muette que j'avais depuis longtemps.

Je suis actuellement en voyage à Kouang-ming[3] et je prends mes repas chez les bonzes. Quand on se contente du maigre, on ne mange que des légumes ; on y trouve une saveur appréciable. Je passe mon temps à copier des pièces de loisir, je dessine des images bouddhiques.

Il va sans dire qu'en faisant cela, je n'ai pas l'intention de demander du bonheur au Bouddha, étant donné que j'ai

actuellement soixante-dix ans. Je ne forme qu'un vœu : c'est de jouir continuellement de la paix et de pouvoir contempler les montagnes qui se dressent en face des pagodes, dans la province de Kiang sou.

Le 8e jour du 4e mois de la 25e année du règne de K'ien-long (1760); dans la pagode (conversion sincère).
Fait par Kin Nong originaire de Hang-tcheou.

Cachet : cachet de Kin nong.

111. — CHEN TS'IUAN. Fleurs.

Dimensions : 0 m. 57 × 1 m. 20, peinture sur papier.

Chen Ts'iuan, appellation Nan-p'in, originaire de Hou-tcheou (province de Tché-kiang), est un peintre de la dynastie actuelle. Il demeura trois ans au Japon. Le 6e fascicule du Chen tcheou kouang tsi contient une de ses œuvres datée de l'année 1758. Le Tchong kouo ming houa tsi a reproduit deux de ses peintures datées toutes deux de l'année 1756.

Traduction. — Copie faite dans la 2e période de l'automne de l'année chen-wou d'après une peinture de la dynastie des Song.

Par Chen Ts'iuan.

Sur la peinture : Autrement appelé Nan-p'in.

112. — TCHOU YING. Copie faite pour M. Che T'ing de Nan leou.

Dimensions (0 m. 50 × 0 m. 70).

Tchou Ying porta d'abord le nom personnel de Louan, son appellation est Siuan-tch'ou ; il y a aussi le surnom de Yun houa kouan tao che; c'est le petit-fils du célèbre Tchou Kouei qui vécut de 1731 à 1807 (Ngeou po lo che chou houa kouo mou k'ao).

Sur la peinture : cachet de Tchou Ying.

113 — Albums de l'Empereur K'ien-Long. (Don du capitaine Laporte.)

Traduction. — Album que l'empereur K'ien-long a commandé en vue de l'exécution de son ouvrage sur les bronzes.

1. Les Pa chen « huit esprits » sont Tchong-li, leur président, Li Tie-kouai, Ts'ao Kono-K'ieou, Tchang Kou-lao, Lan Ts'ai-ho, Ho Sien-kou, Lu Tong-pin, Han Siang-tse.

2. Sur Ho Tien qui vécut de 436.504 et sur Tcheou Yong qui fut son contemporain (voyez GILES, *Chinese biographical Dictionary*, nos 660 et 429).

3. Sous-préfecture dépendant de la préfecture de Tchao-k'ing, dans la province de Kouang-tong.

— 75 —

114. — Album à feuillets dorés de l'empereur K'ang-hi.

Traduction. — Cette précieuse encre est écrite par ordre de l'empereur. Les cartes sont accompagnées de textes annexés.

Sommaire. — Ici sont les six feuilles de l'atlas In Sin-che ou que moi Tao Tchou j'ai respectueusement et attentivement dessinées. Chaque carte est pourvue de la notice qui s'y rattache avec respect je la présente au regard impérial pour qu'il y jette son coup d'œil altier.

115. — Album de l'empereur K'ien-long (Don du capitaine Laporte).

Traduction. — Album que l'empereur K'ien-long a fait exécuter pour représenter les fleurs les plus précieuses que l'amateur recueille un peu partout sans reculer devant des distances séparées par l'eau ou par la terre.

ŒUVRES NON DATÉES. — PEINTURES SANS NOM D'AUTEUR

116-131. — Tsi surnom Si-Yuan. Oiseaux et fleurs. (Voir pl. XIV.)

Dimensions (0 m. 27 × 0 m. 36) : encre de Chine.

Traduction. — L'année jen-yin, le mois kia-p'ing (le 12e mois) dessiné dans la salle Yu-k'ing.

Si-yuan.

L'année kouei-mao, dessiné un jour avant l'époque dite, commencement du printemps.

Si-yuan Tsi.

Ce peintre est allé au Japon.

132. — Kouang Chen-yu. Glycines.

Dimensions : 1 m. 05 × 1 m. 90, peinture sur étoffe.

Fait pendant la période Yong-tcheng (1723-1736).

133. — Paysage, sans signature.

Dimensions : 0 m. 43 × 0 m. 81, peinture sur papier.

134. — Che Kao. Vieux pêcheur.

Dimensions : 0 m. 45 × 1 m. 60, peinture sur papier.

Traduction. — Je prends un poisson et je vais le vendre au marché, après en avoir touché le prix, j'achèterai du vin et je m'enivrerai.

Fait à la 2e période du commencement de l'été en l'année kouei-sseu pour M....

Signé : Che Kao, surnommé Tche-p'ing.

Cachets : 1. illisible.
2. —
3. —

135. — Fo cheng tao jen. Éventail.

Dimensions : 0 m. 18 × 0 m. 53, peinture sur papier doré.

Traduction. — Il y avait à Tsing-tchoou deux bonzes dont la figure était extraordinaire, ils prétendaient être venus de l'ouest pays du Bouddha. Ils avaient chacun une particularité ; l'un avait une petite tour dans la paume de la main gauche, cette tour était complète et symétrique. L'autre pouvait allonger l'un de ses bras de six ou sept pieds, et raccourcir l'autre en même temps, et réciproquement.

Il y a longtemps que je n'ai pas fait de peintures ; lisant

— 76 —

136. — KONG KOUANG-YONG. Éventail.

Dimensions : 0 m. 18 × 0 m. 53, peinture sur papier.

Traduction. — Song Yun ayant accompli une mission impériale, dans les contrées d'Occident, rencontra à son retour Ta-mo (Bodhidharma) ; il tient une chaussure d'une main et s'en va seul.

Où allez-vous, lui demanda Song Yun ? Je vais vers le ciel de l'ouest, répondit Ta-mo, et il disparut dans les nuages [1].

Signé : Kong Kouang-yong, surnommé Honei-lin.
Cachet : Kong Kouang-yong.

137. — WANG PEI-YANG. Personnage.

Dimensions : 0 m. 25 × 0 m. 75, peinture sur papier.

Traduction. — Fait au printemps de l'année kouei sseu par Wang Pei-yang.
Cachet : Kien-tsi'uan.

138. — TCH'EN-TS'IEOU. Vieillard.

Dimensions 0 m. 33 × 0 m. 40.

Traduction. — Copie d'une peinture de Lieou-jou, faite dans le Siao chou houa fang. Signé Tch'en Hong surnommé Tch'en-tsi.eou.

139. — TCH'EN-TS'IEOU. Musicien aveugle.

Dimensions : 0 m. 33 × 0 m. 40, peinture sur papier.

Traduction. — Les gens sont aveugles d'esprit, s'il ne le

1. Sur la tradition légendaire de l'entrevue du grand voyageur Song Yun avec Bodhidharma, en l'année 528, voir *Bulletin École française d'Extrême-Orient*, t. III, p. 381. Voir *Galerie japonaise. Guide du Musée Guimet*.

par hasard cette légende dans le Leao tchai, je me permets de la prendre pour sujet de cette peinture qui est faite sur la demande de M.... (effacé).

Signé : Fo cheng tao jen.
Cachet : Pour l'écriture et la peinture de....

sont pas de corps. Celui-ci est aveugle des yeux mais pas de l'esprit. Il passe la journée à flâner dans la rue sans pouvoir trouver un ami qui puisse apprécier sa valeur.

Signé : Tch'en-ts'ieou.
Cachet : Tch'en Hong.

140. — T'OUAN CHE-KEN. Tchong-kouei abrité par une ombrelle que tient un petit serviteur.

Dimensions : 0 m. 35 × 1 m. 10, peinture sur papier.

Fait par T'ouan Che-ken de Tch'ouen-tcheou.

Cachets : 1. ?
2. Hie-tchong.

141. — La déesse Si Wang-mou (?) (voir pl. XV).

Dimensions : 0 m. 65 × 1 m. 35, peinture sur papier.

142. — Batelière transportant des Lotus (M. de Saint-Victor a bien voulu prêter au Musée une peinture dont le sujet est presque identique la batelière au lieu d'être montée sur un canot se trouve sur un pétale de lotus).

Dimensions : 0 m. 35 × 1 m. 20, peinture sur papier.

143. — MIN TCHE. Grand personnage et son serviteur.

Dimensions : 0 m. 57 × 1 m. 18, encre de Chine.

— 77 —

144. — Hou-tsun. Jardinier et deux Seniis.
Dimensions : 0 m. 56 × 1 m. 12, peinture sur papier.

145. — Sin-houei. Fleurs.
Dimensions : 0 m. 35 × 1 m., peinture sur étoffe.

Traduction. — L'eau pénètre les fleurs ; je reviens au temps où je peignais les paravents.
Écrit par Tso Sin-eui.
Fait par son fils Sin-houei.
Cachets : 1. cachet de Sin-houei.
2. (Illisible).
3. Chang houang t'ang.
4. ?
5. ?

146. — Ting-ngao. Ta-mo (?).
Dimensions : 0 m. 27 × 0 m. 34, peinture sur papier.

Étant tout jeune, j'appremais à peindre. Lorsque je fus plus âgé, ma famille fut ruinée, je me vis dans l'obligation de gagner ma vie. Je fus secrétaire de mandarin pendant plus de vingt ans. Je n'ai donc pas eu le temps de m'occuper de peinture.
Au printemps de cette année, j'ai démissionné ; je viens voir mes parents et me reposer dans le jardin Tai kou. Après le repas de légumes et la sieste, je m'amuse à peindre, je présente cette peinture à M. Yu et je sollicite ses enseignements.
Fait à l'automne de l'année ki-hui.
Signé : Ting-ngao.
Cachet : d°

147-158. — Acrobates chinois.
Dimensions : 0 m. 47 × 0 m. 42

Dessins au trait, d'un style très original, dénotant

indéniablement une influence européenne (collection Klaproth) (1826) (Don de M. Rubens-Duval).

159-162. — Personnages.
Dimensions : 0 m. 27 × 0 m. 34, peinture sur papier.

163. — Kiang Kouei-lin. Paysage.
Dimensions : 0 m. 44 × 1 m. 50, peinture sur papier.

Traduction. — Peinte le 1ᵉʳ jour de la 2ᵉ lune de la 1ʳᵉ période de la 14ᵉ année du règne de l'Empereur Tao-kouang (1834) dans le cabinet tch'eng tch'eng, près de la fenêtre, qui est dans la maison des lettrés à Canton.
Signé : Kiang Kouei-lin, surnommé Yue-chan.
Cachets : 1. cachet de Kiang Kouei-lin.
2. Yue-chan.

164. — Les Pa Chen.
Dimensions : 1 m. 30 × 2 m. 50.

165. — Cerf et biche. Don de M. R. Lebaudy.
Dimensions : 0 m. 84 × 1 m. 62.

166-175. — Portraits de grands hommes.
Dimensions : 0 m. 16 × 0 m. 24.

176-181. — Personnages.
Dimensions : 0 m. 26 × 0 m. 32.

Dans les meubles à volets : croquis, peintures sur soie par des Européens dans le style chinois, peintures sur soie, etc.

APPENDICE

Les dix peintures dues au pinceau de Li Long-mien (1078) donnent de précieuses indications sur les costumes et les produits des pays avec lesquels l'Empire chinois, gouverné par la dynastie des Song (960-1260) contemporaine des premiers Capétiens, se trouvait en relations de voisinage et de suzeraineté; dans la seconde moitié du xi° siècle: de l'intérêt qu'offre l'identification des « envoyés des peuples tributaires » peints sur ces petits tableaux :

1° Les JOUCHEN représentés ici appartiennent à la grande famille tatare-mandchoue et déjà, entre 700 et 900 après J.-C., leur branche méridionale avait fondé un important état-tampon entre la Corée et la Mandchourie; au commencement du xii° siècle, peu après la date du tableau, une autre de leurs tribus devait mettre fin à la dynastie des Song et fonder celle des Kin ou de « la Horde d'Or, » qui régna plus d'un siècle sur la Chine (1115-1232) : il est particulièrement curieux de voir figurer ici parmi les tributaires les futurs maîtres de l'Empire.

2° Les HIONG-NOU ne sont autres que les Huns, et nous avons là une représentation authentique de la race des cavaliers qui, cinq siècles auparavant, avaient été avec Attila inondé l'Europe, après avoir fourni plusieurs dynasties royales à la Chine au iv° et au v° siècles; ceux qui étaient restés au sud de la Sibérie et en Mongolie avaient été depuis lors soumis par les Jouchen.

3° Le royaume de Tou-fan désigne le Tibet; c'est la transcription chinoise du nom de l'empire qui fut fondé vers le milieu du vii° siècle de notre ère par le prince Srong-tsan-Gampo et qui conclut avec la Chine plusieurs traités de paix et d'amitié durant la dynastie des Tang (618-907). Le premier caractère Tou represente un mot tibétain qui signifie « élevé » et se retrouve dans le nom actuel du Tibet (dérivé de Tou-bod); le second, FAN, est employé par les Chinois pour désigner les indigènes non civilisés et plus spécialement ceux du Tibet oriental qu'ils nomment ordinairement Si-Fan, c'est-à-dire Fan de l'ouest (par rapport à la Chine). — Sur les rapports de la Chine et du Tibet on peut consulter le travail que je viens de faire paraître dans la *Revue de Paris* du 1er avril 1910.

4° Le royaume de SAMARKAND a été annexé par le conquérant chinois Li Shi-min dont l'empire s'étendait de la Corée à la Perse (Parker, CHINA, p. 30); il avait renversé les dynasties turkes et tongouses de l'Asie centrale, et j'ai retrouvé et signalé les restes des fortifications élevées par ses successeurs pour garder la route qui menait de Chine au Turkestan (*La Géographie*, février-mars 1901).

— 79 —

5° Le royaume de Perse avait été, sinon annexé, du moins atteint sur ses frontières par les armées de Li Shi-min, auprès de qui son souverain s'était réfugié en demandant protection contre les Musulmans ; la Chine se considérait donc depuis ce temps comme protectrice de la Perse.

6° Le royaume des Femmes d'après une tradition courante dans les livres chinois se trouvait dans la partie du Tibet oriental où il existe effectivement encore aujourd'hui des principautés gouvernées par des Tou-seu (chefs) féminins ; la place importante que tient la femme dans la société tibétaine a d'ailleurs vivement frappé les Chinois, si opposés à lui laisser ce rôle, et donné naissance à ces légendes sur « le pays où les femmes gouvernent. » Les mêmes placent dans cette région « le pays des licornes » et l'on remarque en effet sur le tableau de Li Long-mien un animal à corne unique au milieu des « envoyées du royaume des Femmes. »

7° Les Barbares rouges seraient difficiles à identifier en raison du vague de cette dénomination si leur type et leur costume ne révélaient immédiatement qu'il s'agit des Lolos ; le grand manteau en forme de cloche et surtout la corne faite de cheveux enroulés avec un turban sur le sommet de la tête sont caractéristiques de cette race, qui formait au sud-ouest de la Chine une principauté dont la capitale se trouvait près de l'actuel Yunnan-sen avant la conquête mongole ; on a ainsi la preuve que leur costume n'a pas varié depuis mille ans au moins.

8° San-fotsi est l'ancien nom chinois de Palembang, le grand port de Sumatra, en malais Sembodja, qui est aussi le nom d'une plante, la Plumeria acutifolia ; c'est seulement sous les Ming (1368-1643) que le tribut fut régulièrement payé par la Malaisie à l'Empire Chinois.

9° Le royaume de Pin-tong-long représente le pays de Padarang (d'autres disent Phan-rang), en chinois Pin-to-lo ou Pin-tun-lung, du sanscrit Panduranga, situé au sud de l'Annam actuel ; c'était une partie de l'ancien Champa que les Chinois ont connu sous le nom de Fou-nan (cf. Aymonier, le Cambodge, III, p. 373).

10° Les Hiao-ji sont les Annamites, Giao-chi dans leur langue, ce qui signifierait, dit-on, « les orteils écartés ; » l'Annam paya tribut à la Chine depuis la dynastie des Sui (581-618) jusqu'à la période d'anarchie qui précéda l'avènement des Song.

En résumé, les peintures de Li Long-mien représentent les types des principales nations avec lesquelles les Chinois se trouvaient en contact il y a dix siècles et qui occupaient les territoires connus aujourd'hui sous le nom de Mandchourie (Jouchen), Mongolie (Hiong-nou), Perse, Turkestan (Samarkand), Tibet (Tou-fan et royaume des Femmes), Yunnan (Barbares rouges),Malaisie(San-fo-tsi) et Indo-Chine(Pin-long-long et Hiao-ji) : le tout forme un album ethnographique de haute valeur par sa date et sa précision.

Charles-Eudes Bonin.

PEINTURES PRÊTÉES AU MUSÉE GUIMET

POUR LA DURÉE DE L'EXPOSITION

1. — LI LONG-MIEN. Divinités et génies, peinture datée (1086). Sur Li Long-mien, voir partie historique, p. 33[1].

Prêt de M. VEVER.

2. — HOUEI TSONG (l'empereur) (1082-1135), faucon blanc. Sur l'empereur Houei tsong, voir partie historique, p. 35.

On connaît la réputation artistique de ce souverain, il n'est pas de collection chinoise un peu importante qui ne comprenne un faucon blanc émanant du pinceau de cet empereur. Quelques caractères ont été tracés par Wen Tcheng-ming.

Prêt de M. BLONDEAU.

3. — TAN CHAN.

Cette œuvre d'un peintre dont nous n'avons pu retrouver la trace dans les histoires chinoises est tout à fait remarquable, tant pour la sobriété de la touche que pour l'harmonie générale de la composition.

Prêt de M. BLONDEAU.

4. — TS'IEN SIUAN (XIII°-XIV° siècle), scène guerrière. Sur Ts'ien Siuan, voir partie historique, p. 40.

Prêt de M. BRUN.

5. — SOU IL'AN TCH'EN. Paysage.

Au premier plan des arbres très vigoureusement traités donnent au paysage qui s'estompe dans la vallée une apparence d'extrême éloignement, un procédé très familier aux peintres chinois, et dont M. Guimet a souligné toute l'importance dans sa préface; la suppression des bases dans les montagnes au moyen de vapeurs légères accroît encore cette impression d'immensité.

Toutes les caractéristiques des procédés techniques employés par les paysagistes chinois sont condensés dans cette peinture dont l'auteur nous est malheureusement inconnu.

Prêt de M. VEVER.

[1]. M. Guimet croit que lorsque ce peintre se retira de la vie officielle il y avait déjà longtemps qu'il signait Li Long-mien.

6. — YEN TSONG. Les cent enfants. Makimono.

Yen tsong originaire de Nan hai vivait dans la 1ʳᵉ moitié du xvᵉ siècle, c'était un fonctionnaire très habile dans le traitement des paysages, montagnes et cours d'eau.

Il y a dans cette peinture de Yen tsong beaucoup de pittoresque et d'excellentes qualités techniques.

Prêt de M. VISSIÈRE.

7. — CHEN TS'IUAN. Hérons. Sur Chen Ts'iuan (Chen Nan-p'in), voir p. 73.

Composition harmonieuse et décorative.

Prêt de Mme LANGWEIL.

8. — Batelière transportant des fleurs.

La composition générale de cette peinture est identique à celle que possède le musée Guimet (voir pl. X), la batelière au lieu d'être montée sur une barque, s'est confiée à fin esquif plus fragile : un pétale de lotus gracieusement incurvé. Le coloris est un peu plus prononcé mais sans exagération.

Prêt de M. G. de SAINT-VICTOR.

———

Une vitrine contient une série d'études : fleurs, paysages, etc., prêtées par M. René GAION; dans un meuble à volets, paysages prêtés par M. B[...]

— 82 —

INDEX ALPHABÉTIQUE

		Pages
Chang kouan Tcheou	上官周	52
Che-fou	實父	45
Che-houang	史皇	4
Che Kao	史鎬	76
Che-k'i ho-chang	石谿和尚	50
Che kong	石公	50
Che kong chang jen	石谷上人	50
Che-kou	石谷	48
Che k'o	石恪	30
Che-p'ing	石屏	54
Che tao jen	石道人	50
Che-t'ao	石濤	50
Che-tcheou	十洲	45

		Pages
Che-t'ien	石田	44
Che-yen	是庵	50
Chen Tcheou	沈周	44
Chen Ts'iuan	沈銓	75
Chou-men	壽門	52
Chou-p'ing	壽平	48
Chou-ming	叔民	41
Chou-p'ing	叔平	70
Chouen-kiu	舜舉	40
Eul-tan	二瞻	50
Eul-wei	爾唯	49
Fa-tch'ang	法常	37
Fan K'ouan	范寬	25

— 83 —

		Pages
Fan K'ouan	范寛	29
Fan Tch'ang-cheou	范長壽	14
Fan Yun-lin	范允臨	46
Fang-hiun	方薰	52
Fang Sieu-ping	方雪坪	96
Fang W'an-yi	方婉儀	52
Feou-ts'ouen	孚存	52
Fo cheng tao jen	佛生道人	76
Fong Chao-tcheng	馮紹正	21
Han Houang	韓滉	24
Hao-jan	浩然	26
Heou Y'ue	侯鉞	46
Heng-chan	衡山	45
Hia Chen	夏森	62
Hia Kouei	夏珪	36
Hia Tch'ang	夏昶	43
Hia Tsouen	暇尊	30
Hang-kouang	芳光	46
Hang Po	芳句	53

		Pages
Hien-hi	獻熙	29
Hieou-tch'eng	休承	59
Hong	熊	54
Hiu Tch'oung Sseu	徐崇嗣	31
Ho Tch'ang-cheou	何長壽	14
Hican-tsai	玄宰	46
Hou-t'eou	虎頭	7
Hou-tsun	胡瑑	78
Houa tche seng	花之僧	52
Houa Yen	華嵒	47
Houang Chen	黄慎	52
Houang Ho	黄鶴	54
Houang Kiu-ts'ai	黄居寀	28
Houang Kong-wang	黄公望	40
Houang Ts'uan	黄笙	27
Houang-lin	篁林	77
Houei-tch'e	惠遠	49
Houei tsong	徽宗	35
Jen Wei-tch'ang	任渭長	54

— 84 —

		Pages
Kai K'i	跂跨	53
K'an chan yi che	龕山逸史	50
Kao K'i-p'ei	高其佩	51
Kao K'o-kong	高克恭	39
Kao K'o-ming	高克明	32
Kao Kou	高設	46
Kao Sien	高道	42
Kao Tao-hing	高道興	27
Kao Yi	高益	31
Kao Yun	高雲	75
Keng yen san jen	耕煙散人	48
Ki-hong	季宏	42
Ki-kin	吉金	52
Ki-tch'en	吉臣	51
K'i-fong	奇峰	75
K'i-nan	啟南	44
Kia-fo-t'o	迦佛陀	13
Kiang-hiang	江香	49
Kiang Kouei-lin	江桂林	78

		Pages
Kie-k'ieou	介邱	30
Kien-ts'iuan	澗泉	77
Kieou long chan jen	九龍山人	43
K'ieou che	仇氏	46
K'ieou Ying	仇英	45
Kin che	今是	50
Kin cheng	今生	50
Kin-kang san tsang	金剛三藏	25
Kin Nong	金農	52
K'in-tchong	勤中	50
King Hao	荊浩	26
King-yen	敬彥	39
Kiu-che	居寀	28
Kiu-jan	巨然	37
Kiu-pao	居寶	28
Kiun wang	郡王	29
Kong Kouang-yong	龔廣榮	77
Kong-mao	恭懋	52
Kong Tch'ong-ho	龔充和	49

		Pages				Pages
Kou K'ai-tche	顧愷之	7	Li Cheng	李成		27
K'ou koua ho chang	苦瓜和尚	54	Li fou jen	李夫人		26
Kou Tsuen-tche	顧見之	9	Li K'an	李衎		40
Kouan	觀	50	Li Kong-lin	李公麟		33
Kouan fou jen	管夫人	39	Li Kouei-tchen	蘭歸真		26
Kouan Hieou	貫休	27	Li Lo-han	李羅漢		26
Kouan t'ong	關仝	96	Li Long-mien	李龍眠		33
Kouang Chen-yu	管時俞	76	Li Ngai-tche	李靄之		26
K'ouen-ts'an	髡殘	50	Li P'ing	李平		41
Kou Jo-hu	郭若虛	38	Li Sseu-hiun	李思訓		19
Kouo Hi	郭熙	32	Li-t'ai	李檖臺		48
Kouo Tchong-chou	郭忠恕	30	Li T'ang	李唐		35
Kouo Yu	郭瑀	44	Li Tchao-tao	李昭道		19
Lan-che	蘭土	32	Li Tch'eng	李仲和		29
Lan-tch'e	蘭蚨	52	Li Tchong-ho	李仲和		24
Lan Ying	藍瑛	74	Li Tchou	李祀		26
Lao-lien	老蓮	49	Li Ti	李迪		36
Leang-fong	兩峯	52	Li Tsien	李漸		24
Leng Mei	冷梅	51	Li Yin	李因		50

— 86 —

		Pages
Lien-tcheou	廉州	48
Lieou Cha-koueï	劉叉鬼	11
Lieou chang	劉商	24
Lieou jou	六如	44
Lieou Kie-k'ieou	劉介邱	50
Lieou Pao	劉褒	5
Lieou Yuan	劉瑗	37
Liou tong yu tchö	遼東德者	53
Lin Leang	林良	44
Lo K'i-lan	駱綺蘭	33
Lo P'ing	羅聘	52
Lou Tche	陸治	70
Lou Tö-tche	魯得之	46
Lo'an	濼	75
Lou Leng-k'ia	盧楞伽	21
Lou Koüang	陸廣	42
Lou T'an-wei	陸探微	9
Lu-ki	履吉	70
Ma Koueï	馬貴	36

		Pages
Ma Lin	馬麟	36
Ma Ts'üan	馬荃	49
Ma Wan	馬琬	41
Ma Yuan	馬遠	36
Mao Houeï-sieou	毛惠秀	10
Mao Houeï-yuan	毛惠遠	10
Mao-king	茂京	48
Mei Hing-sseu	梅行思	4
Mei-ho	梅窩	27
Mei houa tao jen	梅花道人	41
Mei ts'ouen	梅村	49
Meou kou	繆古	31
Mi Fei	米芾	34
Mi Nan-kong	米南宮	64
Mi Yeou-jen	米有仁	34
Mi Yuan-tchang	米元章	34
Min-tche	閔志	77
Min tcheng	閔貞	53

		Pages
Ming-mei	明梅	66
Mo tsing tao jen	墨井道人	49
Mong-toüan	夢端	—
Mou K'i	牧谿	37
Mou-kou	牟谷	54
Ngan-tao	安道	8
Nan-yuan	南園	53
Nan t'ien lao jen	南田老人	48
Nan-p'in	南蘋	75
Nan cha t'chang chou jen	南沙常熟人	54
Ni Tsan	倪瓚	41
Pao-chan	包山	70
« Pao p'o tseu » (ouvrage)	抱朴子	96
Pao-yen	寶巖	53
P'ei-hiang	佩香	53
Pien Cheou-min	邊壽民	53
Po cha chan jen	句沙山人	47
Po lien kiu chi	句蓮居士	52
Po-yun	伯鰮	53

		Pages
Po yun wai che	句雲外史	48
Si-kiun	西君	51
Si-kou	西谷	51
Si lou lao jen	西廬老人	47
Si-ngan	夕菴	53
Si-yuan	西園	76
Siao-chan	小山	51
Siao kong-po	蕭公伯	44
Siao-meou	小某	47
Siao yue	蕭阮	25
Sie Ho	謝赫	10
Sie Tsi	辞穫	19
Sin-houei	信繹	87
Sin lo chan jen	新羅山人	47
Siu Hi	徐熙	27
Siu Tch'ong-hun	徐崇嗣	75
Siu Tch'ong-sseu	徐崇嗣	31
Shan-tch'ou	皇初	75
Siue-kiang	雪江	50

— 88 —

		Pages
Song Houan	孫瑛	72
Song-sIue	松雪	39
Song Ti	宋迪	32
Sou Che	蘇軾	32
Sou Tong-p'o	蘇東坡	32
Souen Chang-tseu	孫上慈	12
Souen K'o-hong	孫克弘	46
Souen K'an	孫楷	44
Souen-tche	遜之	47
Souen Tche-wei	孫知微	31
Souen Wei	孫位	25
Sseu-nong	司農	48
Sseu-po	思白	46
Sseu-t'ong	嗣通	19
Sseu-wong	思翁	46
Ta-fong	大風	50
Ta-tch'e	大癡	40
Ta-ti-tseu	大滌子	50
Tai Ihi	戴熙	54

		Pages
Tai K'ouei	戴逵	8
Tai Po	戴勃	9
Tai Song	戴嵩	24
Tai Tsin	戴進	43
Tai Yong	戴顒	9
T'ai-kou	太古	31
T'ang Yi-fen	湯貽汾	54
T'ang Lou-ming	湯祿名	54
T'ang Tsou-siang	湯祖祥	51
T'ang Yin	唐寅	44
T'ang Yu-cheng	湯雨生	54
Tao-hiuan	道玄	19
Tao-tseu	道子	19
Tao-tsi	道濟	50
Tch'a Che-piao	查士標	50
Tchan-tche	湛之	50
Tchan Tseu-k'ien	展子虔	12
Tchang Cheou	張收	7
Tchang Fong	張風	50

	Pages
Tchang-heou 章俅	49
Tchang Hao-che 張孝師	18
Tchang Hio-ts'eng 張學曾	49
Tch'ang-k'ang 長康	7
Tchang Nan-pen 張南本	25
Tchang Ning 張寧	44
Tchang Seng-yeou 張僧繇	11
Tchang Siuan 張萱	21
Tchang Sou-k'ing 張素卿	24
Tchang-tsao 張璪	27
Tchang Yen-yuan 張彥遠	96
Tchang Yin 張寅	53
Tchao Hiu 趙頊	96
Tchao K'i 趙岐	5
Tchao Ling-jang 趙令穰	34
Tchao Mong-fou 趙孟頫	39
Tchao Po-kiu 趙伯駒	45
Tchao Ta-nien 趙大年	34
Tchao Tch'ang 趙昌	31

	Pages
Tchao-tch'eng 趙澂	50
Tchao Tchong-yi 趙忠義	27
Tchao Ts'ien-li 趙千里	57
Tcheng T'ang 程堂	50
Tcheng-tchong 儴仲	45
Tcheng Sseu-siao 鄭思肖	36
Tcheng-ming 徴明	45
Tch'en Hong-cheou 陳洪綬	48
Tch'en-ts'ieou 晨秋	77
Tch'en Yong-tche 陳用志	32
Tch'en Chouen 陳淳	45
Tch'en Hong 陳宏	23
Tche-p'ing 治平	76
Then tchai 正齋	53
Tchao Ts'ien-li 趙千里	57
Tchao Tchong-yi 趙忠義	27
Tchao-tch'eng 趙澂	50
Tcheou Chou-hi 周淑禧	46
Tcheou Tsong-tao 成宗道	34

	Pages
Tcheou Chouen 周純	35
Tcheou Fang 周昉	24
Tcheou-houa 周華	54
Tcheou Tche-mien 周之冕	64
Tcheou Tch'én 周臣	45
Tcheou-t'ing 周鼎	67
Tcheou Wen-kiu 周文矩	27
Tchong-kouei 仲圭	41
Tchong La 鍾禮	44
Tch'ong-lu 充閭	31
Tchong-pin 仲賓	58
Tchö Tao-tch'eng 車道成	22
Tchou-ko Leang 諸葛亮	3
Tchou Lang 朱郎	65
Tchou Louan 朱欒	75
Tchou Ying 朱繒	46
Tchou Yu 朱玉	42
Tch'ouen-che 椿士	59
Ti Yuan-chen 翟院深	31

	Pages
Tiao Kouang-yin 刁光引	28
T'ie-seou 鐵叟	47
T'ien-choe 田叔	47
T'ien-yeou 天游	42
Ting Ngao 丁敖	78
Ting Yun-p'eng 丁雲鵬	46
Tong-chan 東山	52
Tong K'i-tch'ang 董其昌	46
Tong Pang-ta 董邦達	52
Tong Po-jen 董伯仁	42
Tong Yi 董嶧	31
Tong Yuan 董源	30
Tong-yuan cheng 東園生	47
Tong yuan ts'ao yi cheng 東園草衣生	48
T'ong Kouan 童貫	37
T'ouan Che-ken 團畔根	77
Tsai 栽	52
Ts'ai Yong 蔡邕	5

		Pages
Ts'ao Pa	曹霸	22
Ts'ao Pou-hing	曹不興	6
Ts'ao Tchong Ta	曹仲達	12
Tseou Yi-kouei	鄒一桂	51
Tseu-ang	子昂	39
Tseu-kieou	子久	40
Tseu-houa	子華	41
Tseu-wei	子畏	44
Ts'iang T'ing-si	蔣廷錫	51
Tsiao Ping-tcheng	焦秉貞	50
Tsien-seng	漸僧	53
Ts'i-hiang	七薌	53
Ts'ie-yuan	且園	51
Ts'ien Chouen-kiu	錢舜舉	40
Ts'ien Fong	錢灃	53
Ts'ien Heou-ngan	錢厚本	54
Ts'ien kou	錢穀	43
Ts'ien Kouen-yi	錢坤一	52
Ts'ien Suan	錢選	40

		Pages
Ts'ieou-che	秋室	53
Ts'ieou-yo	秋岳	47
Ts'ing kiang heou jen	靖江後人	50
Ts'ing-houan	青繶	54
Ts'ing houei tchou jen	清暉主人	48
Ts'ing siang lao jen	清湘老人	50
Ts'ing-yu	清于	49
Tsiun-kong	駿公	49
Tso chieou wang	左手王	48
Tso Ts'iuan	左全	25
Ts'ouei Po	崔白	32
Wang Che-min	王時敏	47
Wang Che-tcheng	王世貞	48
Wang Che-yuan	王士元	30
Wang Chou-ming	王叔明	41
Wang Fei	王芾	43
Wang Fou	王紱	43
Wang Hi-tche	王羲之	7
Wang Hien-tche	王獻之	7

	Pages
Wang Houei 王肇	48
Wang Kien 王鑑	48
Wang Kouan 王瓘	30
Wang Mo-k'i 王摩詰	22
Wang Mong 王蒙	41
Wang P'ei-yang 汪佩洋	77
Wang Sou 王素	47
Wang Tao-heng 王道亨	96
Wang Tchen-p'eng 王振鵬	40
Wang Tch'ong 王寵	70
Wang Wei 王維	9
Wang Wei 王紳	22
Wang Wen-tche 王文治	53
Wang Wou 王武	50
Wang Yi 王繹	7
Wang Yuan-k'i 王原祁	48
Wei Hie 衛協	7
Wei-k'i 緯綦	53
Wei kien kiu che 葦間居士	53

	Pages
Wei Leang 惟亮	28
Wei-tche 韋之	51
Wei tch'e Po-tche-na 尉遲跋質那	12
Wei Wou-t'ien 韋無忝	21
Wei Yen 韋偃	23
Wen-chouei 文水	59
Wen Pi 文璧	45
Wen kia 文嘉	59
Wen-pi 文璧	41
Wen-sou 文甫	51
Wen Tcheng-ming 文徵明	45
Wen-t'ong 文通	23
Wen Tao-tseu 文道子	49
Wou Li 吳歷	49
Wou-tchen 吳鎮	41
Wou Ti 武帝	11
Wou T'ing 吳廷	46
Wou Tsong-yuan 武宗元	31
Wou We 吳偉	44

		Pages
Wou Yuan-yu	吳元瑜	62
Ya yi chan jen	稚宜山人	70
Yang Cheng	楊昇	19
Yang Houei	楊翬	27
Yang-Ki-tan	楊棨丹	12
Yan Je-yen	楊日言	37
Yang Sieou	楊脩	96
Yang-soven	楊孫	51
Yang T'ing-kouang	楊庭光	21
Yang Tseu-houa	楊子華	11
Ye-lu Niao-li	耶律裹儢	28
Ye-lu T'i-tseu	耶律題子	28
Yen Houei	顏輝	40
Yen-king	彥敬	39
Yen-k'o	彥客	47
Yen li-pen	閻立本	14
Yen Li-tô	閻立德	14
Yen Wen-kouei	燕文貴	31
Yeou-che	友石	43

		Pages
Yeou tch'eng	右丞	22
Yi-kong	頤公	53
Yi Yuan-ki	易元吉	31
Yin Ts'ien	殷蒨	10
Ying-k'ieou	營邱	29
Ying-piao	穎瓢	52
Yo-ngan	約庵	49
Yu-chan	遂山	49
Yu-cheng	雨生	54
Yc Tsi	余集	53
Yu-yu	萬玉	36
Yuan Ti	元帝	11
Yuan Mei	袁枚	53
Yuan Ngai	元藹	37
Yun houa kouan tao che	韻華舘道士	75
Yuan pao	懷褒	51
Yun k'i wai che	雲溪外史	48
Yun Ko	惲格	48
Yun Ping	惲冰	49

— 94 —

ABRÉVIATIONS

I. H. C. P. A.	Giles.	An Introduction to the History of the Chinese pictorial Art.
S. F. C. N. B.	Hirth.	Scraps from a collector's note book.
C. B. D.	Giles.	A Chinese biographical dictionary.
F. Q.	Hirth.	Über die Einheimischen Quellen zur Geschichte der Chinesischen Malerei.
F. E.	Hirth.	Über Fremde Einflüsse in der Chinesischen Kunst.
A. C.	Bushell.	L'Art chinois. Traduction d'Ardenne de Tizac.
S. R.		Selected relics of Japanese art edited by S. Tajima.

ADDITIONS

Han Kan.	韓幹	22
Tchou Tchouang[1].	竹莊	52
Ts'ien Yu-t'an[2].	錢玉潭	40, 70
Wei-tch'e Yi-seng.	尉遲乙僧	16
Yue-chan.	月山	78

Yang Sibou, peintre très habile du III° siècle.
Tchang Yen-yuan, critique du IX° siècle.
Kouan t'ong, élève de King Hao, p. 26.
Houang Kiu-tsai, peintre de fleurs (X° siècle).

Tchao Hiu, peintre du XII° siècle.
Wang Tao-heng, vivait au XII° siècle, artiste très précoce et d'une rare habileté.

Le « Pao p'o tseu » que nous avons fait figurer à tort dans l'index réservé aux peintres et aux critiques et un ouvrage qui donne de très intéressants renseignements sur le peintre Wei Hie (p. 7).

Nous avons maintenu, à l'index la transcription Hiu Tch'oung-sseu, qui est défectueuse, c'est Siu Tch'ong-sseu qu'il faut lire, nous l'avons d'ailleurs introduit dans le texte.

Nous ne saurions trop recommander la lecture de l'excellent ouvrage de M. Binyon, « Painting in the Far East » An Introduction to the history of Pictorial Art in Asia especially China and Japan. London Edward Arnold, 1908.

Nous signalerons également la « Chinesische Kunst Geschichte » de M. le D⁻ O. Münsterberg, dont la documentation iconographique est particulièrement riche.
Vol. I. P. Neff, éditeur. Esslingen. a. N. 1910.

1. Surnom de Chang kouan Tcheou, voir p. 52.
2. Yu-t'an est le surnom de Ts'ien Suan, Ts'ien Yu-t'an est l'auteur de la peinture représentant les Barbares offrant leurs tributs à l'empereur (voir page 70), que l'inscription fautive du couvercle nous a fait ranger parmi les peintres de la dynastie des Ming. Alors qu'elle devait figurer parmi les œuvres de l'époque mongole.

ERRATA

Page 4. — L'indication du renvoi 2 qui doit se trouver à la 7ᵉ ligne a été omis.
— 7, 21ᵉ ligne. — Tch'ang-tcheou *au lieu de* Tch'ang tcheou.
— 16, 11ᵉ ligne. — Wei-tch'e Po-tche-na *au lieu de* Wei-tch'e Po-tch'e-na.
— 12, note 5. — Einflusse *au lieu de* Emflüsse.
— 19, 2ᵉ ligne. — Ho-nan *au lieu de* Hou-au.
— 21, 16ᵉ ligne. — Lou Leng-k'ia *au lieu de* Lou Long-K'ia.
— 26, ligne 1ʳᵉ. — Hao-jan *au lieu de* Hao-Jan.
— 30, 10ᵉ ligne. — Natif du Kiang-nan *au lieu de* natif de Kiang-nan.
— 31, Siu Tch'ong-sseu *au lieu de* Hiu Tch'oung Sseu.
— 34, note 1, 4ᵉ ligne. — Bing *au lieu de* Bring.
— 39, 3ᵉ ligne. — Tseu-ang *au lieu de* Tseu ang.
— 40, 8ᵉ ligne. — 1131 *au lieu de* 1312.

Page 47, 4ᵉ ligne. — Tong yuan cheng *au lieu de* Tong-yuan cheng.
— 50, 7. — Wang Ngan *au lieu de* Wang-Ngan.
— 51, 20ᵉ ligne. — Wou-tsin *au lieu de* Wou tsin.
— 53, 2ᵉ colonne, 28ᵉ ligne. — Long-men *au lieu de* Long men.
— 60, 1ʳᵉ colonne, 12ᵉ ligne. — Yuan long *au lieu de* yuan fong.
— 64, 5ᵉ colonne, 29ᵉ ligne. — keng-tch'en *au lieu de* Keng-tch'en et Tcheng-tö *au lieu de* tcheng-tö.
— 65, 1ʳᵉ colonne, 15ᵉ ligne. — Tche-ta *au lieu de* tche-ta.
— 67, Wen-tsin *au lieu de* Wen tsin.
— 70, 1ʳᵉ colonne, 12ᵉ ligne. — M. M. Wullium *au lieu de* MM. Wulliam.
— 71, 1ʳᵉ colonne, 18ᵉ ligne. — Signé : Wang Tch'ong surnommé Ya yi chan jen.
— 74, 1ʳᵉ colonne, 19ᵉ ligne. — Cachet de Wang Tch'ong.

ANNALES DU MUSÉE GUIMET

BIBLIOTHÈQUE D'ART

Tome I. — **La Légende de Koei Tseu Mou Chen**, peinture de Li Long Mien (xiᵉ siècle). Notices par F. Guimet, Tcheng Ki Tong, Tcheng Keng, de Milloué, E. Deshayes, Huber. (*Emile LÉVY, éditeur.*)
Tome II. — **Okoma**, roman japonais publié en fac-similé par Félix Régamey. (*PLON-NOURRIT, éditeur.*)
Tome III. — **Si Ling**, par le Commandant Fonssagrives. (*E. LEROUX, éditeur.*)

ANNALES DU MUSÉE GUIMET

GRANDE BIBLIOTHÈQUE

Tome XXXII. — **Catalogue du Musée Guimet.** — Galerie Égyptienne, Stèles, Bas-reliefs, Monuments divers, par A. Moret, in-4, 68 planches en un carton.
Tome XXXIII. — **Catalogue du Musée Guimet.** — Cylindres orientaux par L. Delaporte, in-4, 40 planches. (*E. LEROUX, Éditeur.*)

ANNALES DU MUSÉE GUIMET

BIBLIOTHÈQUE D'ÉTUDES

Tome XXI. — **Le T'ai chan**, in-8, par Ed. Chavannes. (*E. LEROUX, éditeur.*)

ANNALES DU MUSÉE GUIMET

BIBLIOTHÈQUE DE VULGARISATION

Tomes XXXIV et XXXV. — **Conférences faites au Musée Guimet en 1910**, par MM. de Milloué, Moret, Dussaud, Foucher, Cagnat, Gomont, Delaporte, Guimet, Bénédite, Cordier, Reinach, Pichon, von Lecoq et Mlle Menant. (*E. LEROUX, éditeur.*)

ANNALES DU MUSÉE GUIMET

REVUE DE L'HISTOIRE DES RELIGIONS

PARAISSANT TOUS LES DEUX MOIS
(*E. LEROUX, éditeur*).

LA ROCHE-SUR-YON
IMPRIMERIE CENTRALE DE L'OUEST

www.ingramcontent.com/pod-product-compliance
Lightning Source LLC
Chambersburg PA
CBHW071402220526
45469CB00004B/1142